Eerste druk, september 2015

{Limbourg}

Jan Rymenams
© 2015 Jan Rymenams

Alle rechten voorbehouden. Niets uit deze uitgave mag worden verveelvoudigd, opgeslagen in een geautomatiseerd gegevensbestand, of openbaar gemaakt, in enige vorm of enige wijze, hetzij elektronisch, mechanisch, door fotokopiëren, opnamen, of enige andere manier, zonder voorafgaande schriftelijke toestemming van de auteur.

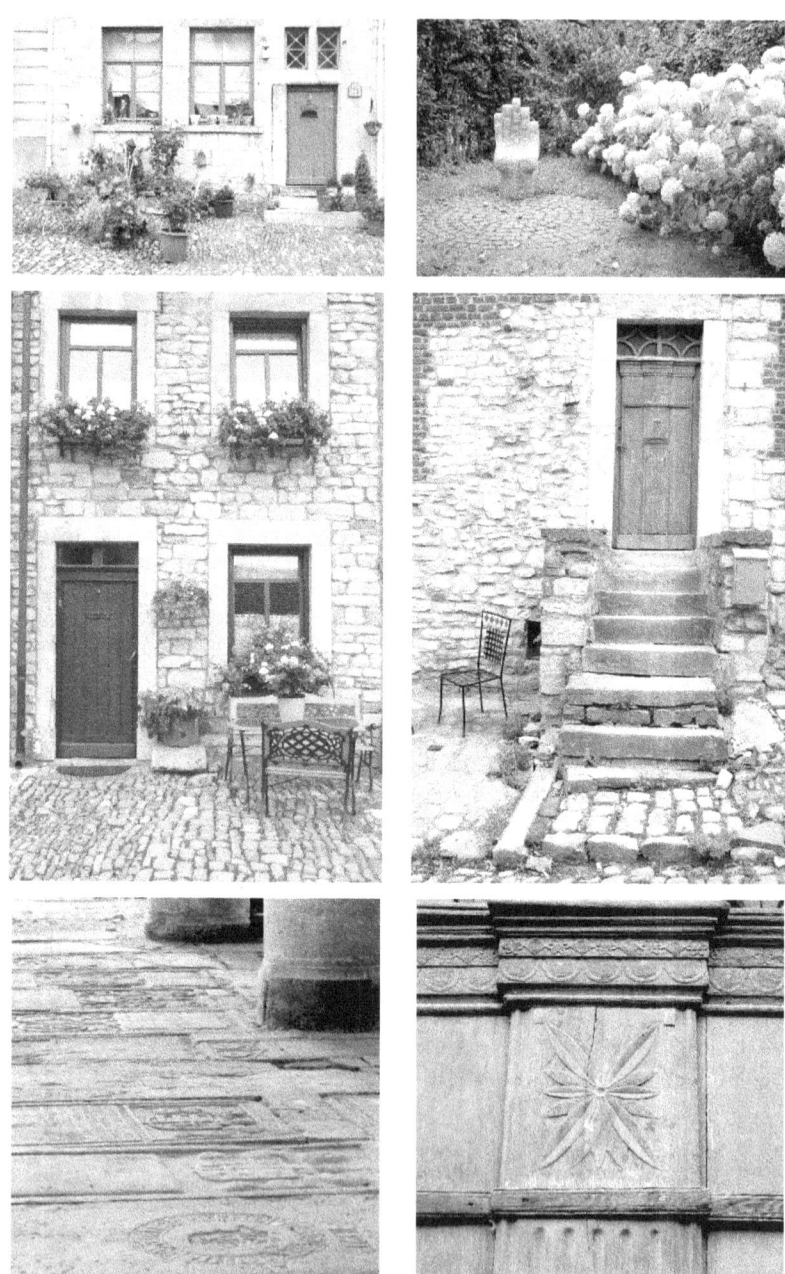

LIMBOURG,
een ingeslapen vesting

Limbourg was de hoofdstad van het eertijds gelijknamige hertogdom Limbourg. Het stadje zelf ligt genesteld in een bocht in de Vesder. Hoog op een uitspringende rots is er de slaperige, middeleeuwse, historische bovenstad, die ooit de naam had een onneembare vesting te zijn en die ons vandaag nog slechts vaag de indruk geeft van de garnizoensstad en het krijgsgeweld. Aan de voet van de rots ontwikkelde zich de benedenstad, Dolhain. Waar ooit in de 19de eeuw de fabrieken en de molens industrie en welvaart brachten, is de nijverheid er vandaag verstild of verdwenen. In enkele gevallen werden de fabrieksterreinen langs de Vesder geslaagd geconverteerd naar sociale woningen. De bovenstad is sinds 1995 geklasseerd als "Patrimoine Majeur de Wallonie".

Is Limbourg wel een stad? Deze vraag kan terecht gesteld worden. Immers, nadat het plaatsje eeuwen de titel van stad gedragen had, was het blijkbaar zo onbelangrijk geworden dat haar deze status, samen met de voordelen, tijdens het Hollandse bewind werden afgenomen. Pas na de fusie van 1977 konden de steden, die deze titel verloren hadden, aanvragen om opnieuw "stad" te worden genoemd. Wat door het gemeentebestuur ook prompt gedaan werd om, na meer dan 160 jaar, slechts de schijn van de oude glorie en aanzien te herwinnen.

Sinds de fusie van de jaren '70 zijn de gemeenten Bilstain en Goé aan Limbourg toegevoegd samen met de gehuchten Hameaux, Bellevaux, Halloux, Hèvremont, Hoyoux, Pierresse, Villers et Wooz. Al bij al zo'n 5.800 inwoners op een oppervlakte van 25 km2.

De geschiedenis van Limbourg,
een kiezel in soldatenlaarzen

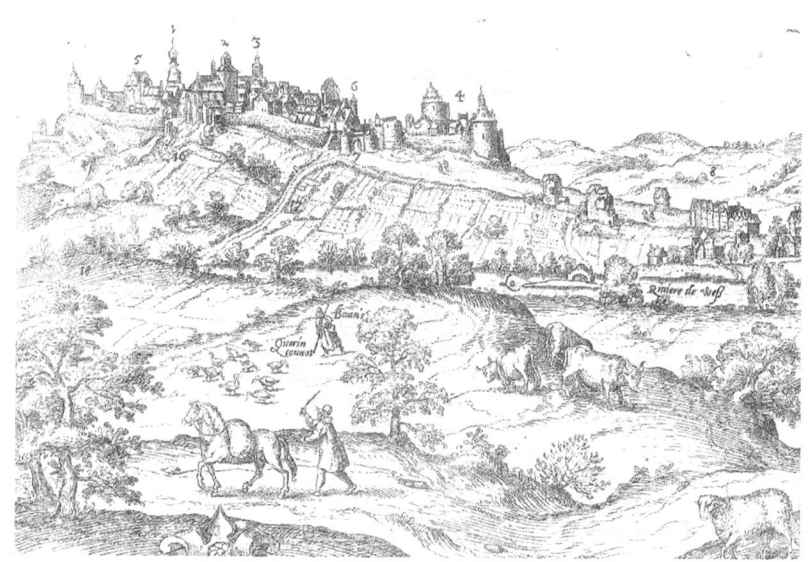

[Limbourg 1574?]

De oorsprong van het hertogdom Limbourg klinkt beloftevol. Gesticht omstreeks het jaar 1000 als graafschap Lengau was de plek een geschenk van Frederic van Luxemburg, hertog van Lotharingen, aan zijn dochter Judith. De eerste heersers waren leden van het huis van Aarlen. Op een rotspunt, die hoog oprijst in het Vesderdal en die langs drie zijden omgeven werd door een lus in de rivier, werd door Waleran I de grafelijke vesting gebouwd. De plaats beheerste daarmee de kern van het graafschap en was een onneembare schakel in de wegen van Vlaanderen naar het Duitse achterland. Wanneer de telgen van het geslacht van Hendrik I in 1101 ook nog de hertogen leveren voor Lotharingen, wordt Limbourg een hertogdom.

De historicus A. Lelotte vertelt dat de naam "Lim" verwant is met wat wij een "lint" zouden noemen. Hij haalt hiervoor de verwantwschap aan met het hoogduitse "Lindwurm", waarvan de betekenis schippert tussen het meer heroïsche klinkende "draak" en het iets minder appetijtelijke "lintworm". In Duitsland zijn er 5 locaties met dezelfde naam en is Limburg-an-der-Lahn een gelijkaardige site op een vooruitstekende rots. Ook deze stadjes zijn nauw verbonden met militaire vestingen waar Sint-Joris, die de draak verslaat, als patroonheilige vereerd wordt.

Ondanks zijn strategisch belang en het feit dat het hertogdom omringd werd door kwade heren, is het territorium nooit groot geworden en omvatte het in zijn grootste vorm ook de gebieden van Dalhem, Valkenburg en Rolduc (Kerkrade). In de abdij van Rolduc werden trouwens de graven en hertogen begraven.

Maar toen de hertogen in 1282 geen erfopvolgers meer hadden, werd duidelijk hoe belangrijk het bezit van deze schakel tussen Vlaanderen en de Rijn was. Gedurende jaren zou de heerschappij fel bevochten worden tussen de hertog van Brabant en de hertog van Gelderen. Gelre werd hierin gesteund door zijn machtige buur, de prins-bisschop van Keulen. Eigenlijk zat het allemaal heel wat meer complex in mekaar. We zullen hier later over verhalen, maar het uiteindelijke resultaat van deze middeleeuwse krijg was dat hertog Jan I van Brabant in 1288 de overwinning behaalde en het land gedurende de volgende eeuw toebehoorde aan het Hertogdom Brabant. In 1404 houdt met Margareta van Brabant de dynastie van de Brabantse hertogen op te bestaan. Door haar huwelijk met Filips de Stoute kwam het ganse Brabantse hertogdom in Bourgondische handen terecht. De verdere geschiedenis van deze Waalse uithoek zal meegolven met het wel en wee van de Spaanse en de Oostenrijkse Nederlanden en zal een zware tol betalen door moord, brand en plundering.

Limbourg vormde een belangrijk steunpunt voor de Spanjaarden in de godsdiensttwisten van 80-jarige oorlog tegen Hollanders en Duitsers. In 1577 zal het een jaar lang in de handen van Willem van Oranje blijven Een halve eeuw later in 1632 wordt het, nadat eerst het strategisch veel belangrijkere Maastricht succesvol belegerd was, drie jaar lang opnieuw door de Hollanders bezet.

De laatste belangrijke apotheose beleefde de vesting tijdens de lange regeringsperiode van de Franse Zonnekoning Lodewijk XIV. Door zijn expansiedrift was de streek meermaals het toneel van een woelige strijd tussen de grootmachten van Europa. In 1675 werd de vesting door de Fransen bezet om reeds 3 jaar later, als een soort van voetnoot in een politieke overeenkomst, volledig ontmanteld aan de Spanjaarden teruggegeven te worden. In 1703 wordt het stadje opnieuw door de Franse legers veroverd en moet het de aanvallen van de coalitie van Engelse, Hollandse en Oostenrijkse legers weerstaan. Ondanks de pogingen die de Fransen gedaan hadden om de vesting een sterk defensief bolwerk te maken, heeft het op dat moment zijn militaire kracht reeds grotendeels verloren en geeft het garnizoen zich na 3 weken over.

In 1715 werd Limbourg door de "Vrede van Utrecht" Oostenrijks. Limbourg kende –zoals trouwens de rest van de

Oostenrijkse Nederlanden- een periode van bijna 90 jaar vrede. Die welvarende periode werd even verstoord door de vergeten oorlog van 1746 tot 1748 toen de Franse koning Lodewijk XV partij koos voor Pruisen tegen de Oostenrijkers.

Het is in deze periode dat de vesting formeel gedeclasseerd wordt. De plek, die geprangd zat tussen de vestingmuren en de steile afgronden, zal nooit meer een vestingstad worden.

In naam van vrijheid, gelijkheid en broederlijkheid werd Limbourg in 1795 door de Franse revolutionairen ingenomen. Alle sporen van het ancien régime worden uitgewist. Erger nog is de schande dat het hertogdom zijn administratieve en juridische autonomie verliest in de administratieve reorganisatie van het Franse rationalisme. Het hertogdom wordt samen met andere delen van het prinsbisdom Luik samengevoegd tot het departement van de Ourthe.

Van dan af zal Limbourg blijvend opgenomen worden in het Franse landsdeel, zowel in de Hollandse periode als na de Belgische onafhankelijkheid. De trotse vesting van weleer heeft dan zelfs als stadje geen betekenis meer en zinkt weg in de plooien van de geschiedenis. Het paradeplein ligt al eeuwen verstild. De echo van het gemarchandeer van marktkramers is niet meer te horen. Er klinken geen Gregoriaanse gezangen meer in het koor van de kanuniken. Wilde veldbloemen schieten op tussen de spleten van de rafelige wallen. Bomen en struikgewas kruipen omhoog langs de steile wanden en verstoppen de huizen aan het zicht van wie de stad vanuit de vallei nadert. De kerk, die als een Mont Saint Michel uit een Märklinlandschap hoog boven het landschap torent, misleidt de waarnemer met de gedachte als zou de plek een religieus centrum geweest zijn of een pelgrimsoord van enige betekenis.

Terwijl Limbourg wegdommelt, is het anders gesteld met de buurtschappen aan de voet van de rots. Het nabijgelegen Dolhain zal in de 19de eeuw één van de industriële kralen zijn aan een bidsnoer van fabrieken langsheen de Vesder. Reeds vroeg heeft Dolhain een zekere industriële activiteit ontwikkeld. In het begin van de 15de eeuw wordt melding gemaakt van 2 molens, een ijzersmelterij en een loodgieterij. Maar zoals algemeen is voor de streek, wordt deze zware industrie stilaan verlaten ten voordele van de wolbewerking. Dit gebeurt op een moment dat de overheersende macht van de Vlaamse textielindustrie gebroken is door de heersende oorlogen in de 16de eeuw. De schapen in het Land van Herve, in de Vesdervallei en in de nabijgelegen Venen leveren goede wol. Bovenal zijn het de reinigende eigenschappen en de goedkope energie van het Vesderwater, die de wolnijverheid net dat extra geven om sterk op de markt te kunnen concurreren.

Textiel maken is een lang en ingewikkeld proces en we vinden hier dan ook de ganse keten aan gespecialiseerde ambachtslui: scheerders, wassers, wevers, volders, ververs ... Wanneer in de 19de eeuw de textielfabrikanten uit Verviers problemen ondervinden met de kwaliteit van het vervuilde Vesderwater, wanneer ze steeds vaker het noodzakelijke debiet moeten missen om de machines te doen draaien en vooral ook omdat ze ruimte nodig hebben om nieuwe vestigingen te bouwen, verhuizen deze ondernemers steeds verder stroomopwaarts. Dolhain wordt een belangrijk textielcentrum. Een

hele resem textielfabrieken verschijnt in de bovenloop van de Vesder en aan de zijriviertjes Baelen en Rhuyff. Foto's uit die periode laten ons zien dat de loop van de Vesder in de buurt van de fabriek vaak voorzien wordt van een eigen systeem van dijken en dammen om het water op peil te houden. Hand in hand met de industriële activiteit wordt een nieuw wegennet aangelegd. En het is aan deze verkeersaders dat men de rijkdom van de toenmalige opgetrokken herenhuizen en villa's kan bewonderen.

Niet alleen verkeerswegen worden in de 19de eeuw aangelegd, maar ook spoorwegen. Indrukwekkend is in Dolhain het spoorwegviaduct van de lijn, die Verviers naar het noorden toe verbond met Welkenraedt en verder naar Aken. Het viaduct dateert van 1843 en overspant met 20 bogen van 10 meter breedte de vallei tot op een hoogte van 19 meter. Lijn 37 werd op een jaar tijd van Chênée tot Welkenraedt in gebruik genomen. De werken waren reeds langer in heel de vallei gestart. In augustus 1838 maakt de schrijver Victor Hugo een reis met de diligence van Aken naar Luik en beschrijft hij het enthousiasme waarmee de reizigers ernaar uitkijken om de werken aan de spoorweg zelf te kunnen bewonderen. Arbeiders werken als mieren om de bedding uit te graven, de sporen aan te leggen, viaducten te bouwen en tunnels en doorgangen doorheen de rotsen te hakken. Dit alles is trouwens niet zonder gevaar. Hugo verhaalt het als volgt wanneer de koets plots moet stoppen, omdat op dat moment een deel van de rotsen wordt opgeblazen:

"... les voyageurs se racontent qu'hier un homme a été tué et un arbre coupé en deux par un de ces blocs, qui pesait vingt mille, et qu'avant hier une femme d'ouvrier qui portait le café à son mari a été foudroyée de la même façon ...".

In totaal gaat de lijn vandaag door 14 tunnels en over 2 viaducten.

Pittige illustratie van de technische vooruitgang en welvaart is het feit dat Dolhain in 1888 als eerste Belgische gemeente voorzien werd van elektrische openbare verlichting.

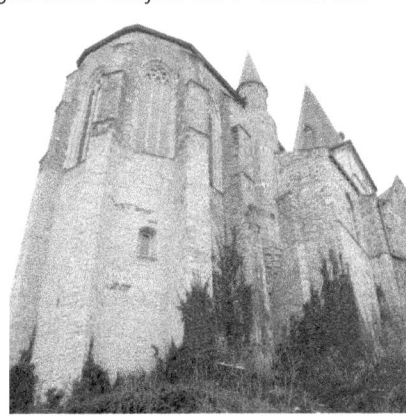

Bolwerk Limbourg,
de feiten over de vesting

Wanneer we vandaag Limbourg naderen langs de N620 vanuit de richting Goé kan de automobilist zich enig idee vormen van de strategische ligging van de vesting. Vanaf deze weg achter de lokale BBQ-plaats, is er een wandelpad dat de steile helling langs het oosten beklimt en je een beeld laat zien van de omvang van de versterkingen. Het is echter moeilijk voor een niet-kenner om de structuur van de vesting te begrijpen. De wallen zijn sterk begroeid en aan de zuidzijde, waar de meest expliciete bolwerken werden gebouwd, zijn deze volledig in het agrarisch landschap en bossen opgegaan.

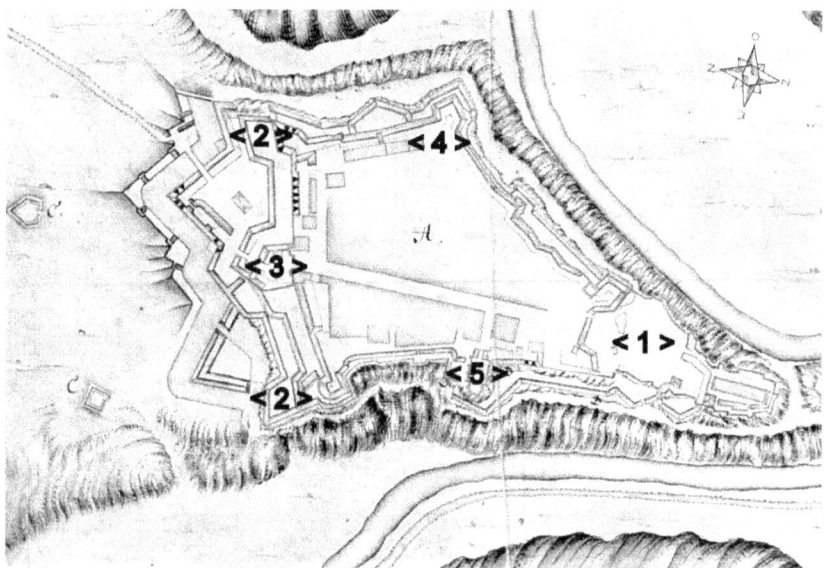

Limbourg op het einde van de 17de eeuw.

Anatomie van de vesting

Strategisch gelegen op een vooruitstekende rots boven de vallei van de Vesder was Limbourg, net zoals grafelijk kasteel van Bouillon, bij uitstek een plek voor een versterking. De oost- en westflanken van de rots zijn zo'n 80 m hoog, steil en ontoegankelijk. De noordzijde nestelt zich in de lus van de rivier, maar rijst snel steil op en is nagenoeg onneembaar. Het is dan ook op deze plaats dat de "grafelijke burcht" <1> werd gebouwd.

Alleen het zuiden sluit aan bij vlak terrein en is kwetsbaar. Hier zal men in de loop van de eeuwen bijna constant de vesting moderniseren om de wedloop tegen het toenemend artilleriegeweld te kunnen volgen.

Het is moeilijk voor te stellen hoe de middeleeuwse vesting er uitzag. Van de periode voor de 16de eeuw hebben we geen getrouwe afbeeldingen en moeten we ons behelpen met de beschrijvingen. Van dan beschikken we wel over een reeks van gravures die niet allemaal even correct de realiteit weergegeven maar ons toch een beter beeld kunnen geven van het uitzicht van de stad, vesting en omgeving.

Het is vooral in de 16de eeuw dat de versterking gemoderniseerd werd als antwoord op de toenemende geschutskracht van de veldartillerie. De kanonnen van de belegeraars werden opgesteld op de nabije hoogten van Halloux (305 m), Coucoument (282 m), Hadrimont (288 m) en Champsoux (265 m), zodat de stad bijna van bovenaf bestookt werd.

Aan de kwetsbare zuidelijke kant worden buiten de oude wallen vijfhoekige bastions <2> gebouwd van waarop kanonnen de aanvallers in het omringende land konden beschieten en de stadsmuren beschermen. La porte d'Ardenne werd verdedigd door een halfrond torenachtige buitenwerk <3>, een zgn. barbicane of bruggeschans. De toegang tot de poort wordt nog eens extra beschermd door een verderop gelegen demi-lune of halve maan.

Een ander bastion werd aangelegd aan de westzijde <4> om de lange vestingmuur te beschermen. Aan de oostzijde was de kerk opgenomen in een laatste bastion <5>.

Om het een mogelijke aanvaller nog lastiger te maken werd voor de vestingwerken een brede gracht uit de rotsen gehakt.

Wie een beter visueel beeld van burcht en vesting in 1602 wil hebben, raden we aan om de grote maquette in het stadsmuseum l'Arvo te bezoeken.

In het midden van de 17de eeuw wordt Limbourg onder handen genomen door de vestingingenieur Jean Boulangier. Deze was in dienst van de Spanjaarden en heeft o.a. ook Ieper en Namen gemoderniseerd. Het aantal buitenwerken neemt toe. Langs de buitenste grens wordt als eerste defensielinie een overdekte weg aangelegd van waaruit de soldaten vanaf het glacis op de belegeraars kunnen vuren.

Het kasteel wordt voorzien van 5 ronde torens in een rechthoekig grondplan. Vier torens op de hoeken en een 5de toren om de verste hoek in het noordoosten te beschermen.

Dit mag uiteindelijk niet baten wanneer Lodewijk XIV besluit om de vesting in 1675 met de hulp van Vauban te veroveren. Na hevige bombardementen geven de Spanjaarden zich na 11 dagen belegering over. Het is Vauban zelf die nadien de reconstructie op zich neemt. Het stuk gebombardeerde kasteel, dat voor de moderne artillerie geen tegenstander meer is, wordt niet meer herbouwd, maar genivelleerd tot een platform waarop kanonnen opgesteld werden.

De noordzijde wordt nu beschermd door een uitbouw van twee halve bastions. Aan de zuidzijde worden extra lagen van versterkingen aangelegd om maximaal gebruik te maken van de verschillen in terreinhoogte.

En dan doet de Franse vorst iets eigenzinnigs wat hem 15 jaar later duur zal te staan komen. In 1678 wordt de vesting terug in handen van de Spanjaarden gegeven, maar niet zonder dat ze grondig vernield werd. Wanneer de Fransen in 1701 de vesting opnieuw veroveren, hebben ze hun handen vol om ze weerbaar te maken tegen de alliantie van Engelsen, Hollanders en Oostenrijkers. In 1703 zal het Franse garnizoen na 1 dag belegering het onderspit delven.

Belegeringen, pest en ander onheil

In de loop van de eeuwen werd Limbourg geruïneerd door 11 belegeringen, 8 fatale branden en 6 periodes van pest en dysenterie.

1101	Belegering door de Duitse keizer, Hendrik IV. De Limburgers weerstaan gedurende 2 maanden het beleg en komen als overwinnaars uit de strijd.
1319 – 1322	De stad wordt praktisch totaal door brand verwoest.
1465	De Luikenaars belegeren in oktober de stad en dienen zich 22 dagen later terug te trekken, dankzij de weerstand georganiseerd door commandant Frédéric de Wittem. De Luikenaars laten hun artillerie achter, maar verwoesten de omliggende landen.
1504	Het kasteel wordt door een hevige brand grotendeels verwoest.
1533	Op Paasdag branden het stadhuis, verschillende torens en huizen af.
1578	Op 9 juni belegert Alexander Farnese de stad die zich na 7 dagen overgeeft.
1632	De Hollandse troepen beschieten op 6 september de stad die zich onvoorwaardelijk overgeeft.
1635	Spaanse troepen vallen op de nacht van 1 november aan en het Hollands garnizoen geeft zich reeds de volgende ochtend over.
1675	De Zonnekoning neemt na 11 dagen belegering de stad in. Nog datzelfde jaar wordt bij het Verdrag van Nijmegen de "versterking" aan de Spanjaarden teruggegeven, echter nadat de fortificaties door de Fransen grondig vernield werden. De bewoners uit de streek worden opgeëist om de stad te ontmantelen. Maar wanneer deze werken volgens de Franse koning niet vlug genoeg vooruitgaan, wordt gebruik gemaakt van een overdreven lading kruit die een groot deel van de stad in puin legt. Omdat de Spaanse generaal Montfort aan het bloedbad ontsnapt wordt de kerk van plundering gespaard.
1701	De Fransen hebben opnieuw bezit genomen van Limbourg en beginnen actief de versterkingen te herstellen en aan te passen aan de moderne oorlogsvoering.

1703	Veel baat heeft dit niet want wanneer de Engels-Hollandse coalitie onder bevel van de hertog van Marlborough de stad bombardeert, geven de Fransen zich na één dag gewonnen. Nadat Marlbourough's legertros gepasseerd was bleven er nog 15 huizen en de kerk overeind.
1715	De Hollanders geven de stad terug aan de Oostenrijkse keizer, Karel VI, die op aanraden van de gouverneur Valsassines de versterking definitief declasseert. De historische rol van Limbourg is dan uitgespeeld. Erger nog, zowel administratief als gerechtelijk, betekent Limbourg niets meer en is nog enkel een eenvoudig provinciestadje. De stad ligt vervolgens 25 jaar in ruïne. De wallen worden al dan niet legaal gesloopt om als bouwmateriaal te dienen voor de verwoeste huizen in de stad. Getuigen hiervan zijn de soms buitenmaatse stenen die gerecupereerd werden in de gevels. Waarschijnlijk is de brug over de Vesder met deze stenen gebouwd en ook het tuinpaviljoentje, dat de Oostenrijkse ambtenaar in het park liet bouwen om er te verpozen, is puur recuperatiemateriaal. Veel later (1784) zullen de gronden van de vesting en het kasteel in 12 loten verkocht worden. Sommige rijke families zoals de Poswick en Andremont kopen enorme stukken en bouwen hierop hun kasteeltjes.
1746	Bezetting van de stad door Franse troepen van Lodewijk XV die de Pruisen steunen in hun oorlog tegen de Oostenrijkers. De Fransen gedragen zich deze keer –voor zover dit in een oorlogssituatie kan- correct.
1834	Een zware brand teistert de stadkern. De kerk en talrijke historische gebouwen gaan in de vlammen op.
1907	Opnieuw branden meerdere huizen in het centrum af.
1914	Bij de inval van de Duisters wordt op 28 augustus het door Julien d'Andrimont herbouwde kasteel verwoest.
1944	Wanneer de geallieerde troepen in september zich een weg naar Duitsland vechten, bieden de Duitsers wanhopig tegenstand in Limbourg. Gedurende 3 dagen houden de Duitse pantsers de doorgang naar het Hertogenwald versperd.

Intermezzo - Belegering door Lodewijk XIV

Het loont de moeite om even stil te staan bij de eerste belegering door Lodewijk XIV in 1675. Uit deze periode bestaat een interessant geschrift van Sonkeux die zowel de jaren voor de belegering beschrijft als de periode nadien. Woonachtig in Verviers is hij een getuige die op de eerste rang zit. De streek van Luik lag op slechts enkele kilometers afstand van de Spaanse Nederlanden. In 1673 verklaart Frankrijk aan Spanje de oorlog. De prinsbisschop van Luik had aan de Franse koning doorgang en hulp toegezegd. De Luikse landen beneden de Vesder werden dan ook door de Spaanse huurlingen gebrandschat en geplunderd. Berucht was de vraag van de Spaanse soldaat die je staande hield "Qu'as-tu là" (Wat heb je daar?), want dat was zeker het teken dat je je tot je hemd kon uitkleden. De bijnaam "catulats" voor de Spaanse huurlingen was dan ook snel gemaakt. Sonkeux beschrijft het bloedige contact tussen Spaanse huurlingen en het Vervierse vrijkorps. Even illustratief is de brandstichting te Fléron waar de Spanjaarden en Herfse burgers, die geprest waren om mee te vechten, een 20-tal huizen in de vlammen lieten opgaan. Ook sprekend zijn de cijfers van levensmiddelen die Verviers in 1674 dagelijks moest aanleveren aan het leger van de Prins van Nassau, gelegerd te Stembert: 50.000 pond brood, 200 tonnen bier, 400 flessen wijn, ...

Deze vijandelijkheden, troepenbewegingen en de belegeringen van de steden Visé, Maastricht en Dinant zullen nog 2 jaar doorgaan voordat de Franse legers voor de poorten van Limbourg staan. Van 10 tot 15 juni 1675 trekken de Franse troepen zich in de omgeving van Limbourg samen. Vanuit Dinant en Hoei trekken 6000 manschappen door Verviers naar Bilstain en Limbourg. Een ander legerdeel met artillerie trekt van 3 uur 's morgens tot 11 uur onafgebroken vanuit Ensival door de poort van Sommeleville. De 14de komen de prins van Condé en de hertog van Enghien met de rest van de koninklijke infanterie, cavalerie, dragonders en kanonnen via Hodimont naar Limbourg. De kanonnen worden in stelling gebracht. Tenslotte arriveren op 15 juni nog eens 6000 ruiters en 4000 infanteristen.

De kloosters in Verviers worden omgevormd tot depots voor meel en andere voedingsmiddelen. Alle bakovens worden opgeëist voor het leger.

Vanaf 14 juni wordt de belegering op een voor die periode bijna klassieke manier uitgevochten. Op wat een zwak punt in de wallen blijkt te zijn worden parallelle grachten aangelegd, steeds dichter bij de muren en verbonden door zigzagvormige loopgraven. Dit gaat door tot het zwakke punt via een ondergrondse gang kan bereikt en ondermijnd worden. Op 20 juni slaat een zware ontploffing een bres in de muren. Volgens de regels van die tijd kan een belegerd garnizoen zich op dat cruciale moment overgeven om verder bloedvergieten te vermijden en dat gebeurt dan ook. Limbourg is gevallen. Reeds de volgende dagen trekt het gros van het Franse leger over Verviers terug naar andere bestemmingen. Een beperkt garnizoen blijft achter met de opdracht om de vesting te ontmantelen.

Kuieren over de keien
Een wandeling door de vestingstad

We vertrekken in het noorden van de vesting, aan de parking.

Hier staat sinds 2009 een 3 meter hoge stele, bekroond met een koperen kroon die een gestileerde hertog voorstelt. Deze stele is het begin van het Hertog Limburgpad dat in 10 etappes Limbourg met het Nederlandse Rolduc (of Kerkrade) verbindt. Het is een symbool voor de belangrijke historische verbondenheid van beide plaatsen, toen hertog Henri II in 1136 door zijn huwelijk met Mathilde van Saffenberg het oude Rode (Herzogenrath) verwierf.

We staan hier op de plaats van de sterkste plek van de versterking met steile hellingen naar de beneden meanderende Vesder. Omdat deze plaats het best te verdedigen was, werd hier reeds in de middeleeuwen de burcht opgetrokken.

het kerkhof

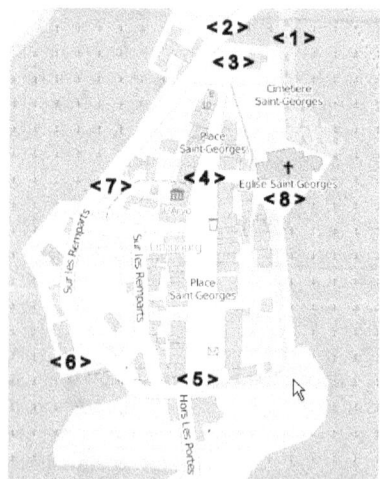

Vlakbij is het kerkhof <1>, daterend van 1784 maar nog steeds in gebruik voor de inwoners van "la ville haute". Opvallend zijn de talrijke graven van de notabelen die aan de ene zijde van kerkhofweg uitkijken over de vallei van de Vesder, terwijl aan de andere zijde van het pad de grafzerken liggen van de nederigen onder ons. Maar de zerken van de meer begoeden zijn vervallen, opengescheurd en laten een onbeschaamde blik toe in de wereld van verval. De kleinere graven zijn nog verzorgd en dragen vaak de portretfoto's, die een weemoedige galerij vormen van het leven in het interbellum.

Van op het kerkhof hebben we een prachtig zicht op de kerk. De kerk heeft steeds deel uitgemaakt van een bastion in de fortificaties. Voor de verdedigers was dit niet altijd even handig omdat de kerkmuren in het schootsveld lagen. Het gebouw staat op steunberen van zo'n 20 meter hoogte. Tussen de steunberen waren ruimten voorzien voor de opslag van buskruit en van de stadsarchieven.

Onderaan kan je in een dichtgemetselde muur nog een "poterne" zien. Een poterne is een bomvrije poort waarlangs de

verdedigers een uitval op de belagers konden wagen.

De kerk heeft een rond torentje met schietgaten voor haakbussen. Dit torentje werd in vredestijd als munitieopslagplaats gebruikt.

Het kerkhof is een klein platform waarop kanonnen stonden voor korte afstand. Vermoedelijk waren dit de gevreesde mortieren die de vijandelijke troepen in de vallei konden treffen. Er vlak achter, op een hogere muur, stonden dan weer de kanonnen die verder reikten en de aanvallers op de omringende hoogten konden bestoken. Op deze plek zien we eveneens duidelijk de schistlagen die de stevige ondergrond vormen.

Wie meer van de wallen wil zien, kan net buiten het kerkhof het paadje rechts nemen dat langs de steile oosthelling en de resten van de wallen loopt. In het voorjaar groeien hier tal van vroege bloeiers: naast het alledaagse speenkruid, zie je hier sneeuwklokjes, bingelkruid en aronskelk. Dit paadje loopt zo'n 400 meter verder om opnieuw aan de andere zijde van de kerk terug de stad in te komen.

Wanneer we bij het verlaten van het kerkhof links nemen en opklimmen naar de stad, komen we aan de plaats waar de versterkte stadspoort "la Porte d'en bas" stond, rechts geflankeerd door het hertogelijk kasteel. We zien nog de restanten van twee vierkante middeleeuwse torens. Hun verdedigingsrol werd door twee halve bastions vervangen. In het Limbourgs spreekt men van "bollewerk", wat verwijst naar de invloed van de Hollanders in deze periode. Het woord "bollewerk" vinden we verbasterd terug in "boulevard". In de grotere steden werden de stadswallen gesloopt en niet zelden werden hier groene dreven of "boulevards" aangelegd.

De toegangspoort kennen we alleen nog van de naam waar ze ooit gestaan heeft. Op prenten uit de 15de eeuw zien we dat ze geflankeerd wordt door 2 torens waartussen een houten borstwering was gebouwd. Over de nu gedempte gracht was er de obligate valbrug. De torens die we nu nog zien, zijn een 19de eeuwse folie van de toenmalige bouwheer van het kasteel, Julien d'Andrimont.

het kasteel

Hoewel deze plaats <2> de oorspronkelijke kern van de 12de eeuwse versterking was, is hier niet veel van overgebleven.

Op een hoogte van 80 meter boven de Vesder aan het noordelijke punt van de stad, domineerde de vesting de omge-

ving. Met succes werd hier in 1101 weerstand geboden tegen de legers van de Duitse Keizer Hendrik I.

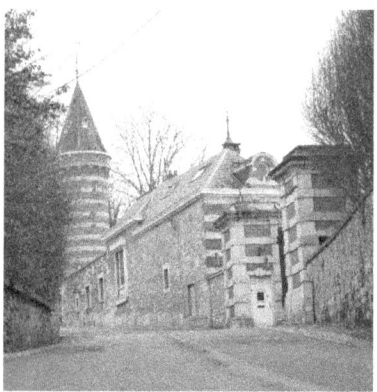

Door brand geheel verwoest in 1504, werd het kasteel herbouwd tussen 1519 en 1530, rekening houdend met de toenmalige vuurkracht van de artillerie. Het kasteel werd geflankeerd door 5 ronde torens met platformen voor kanonnen gericht op de vallei: 4 op de hoeken van het rechthoekige kasteel en 1 toren in verste noord-oostelijke punt. In deze toren was het kruidmagazijn ondergebracht. Het werd tijdens de Spaanse oorlogen in 1578 opgeblazen en verwoestte een groot deel van de stad.

Later werd hier gedurende verschillende jaren de protestant François de la Noüe gevangen gehouden. De la Noüe was in zijn tijd een gekend en gevreesd legeraanvoerder van de Hugenoten die zowel in Frankrijk als in de Nederlanden streed. Hij verloor zijn linkerarm door een musketkogel bij de belegering van Fontenay in 1570. Er werd hem een ijzeren kunstarm met de klassieke haak aangemeten en van dan af droeg hij de bijnaam "bras de fer". In 1580 wordt hij door de Spanjaarden gevangen genomen en vastgezet in Limbourg. Gedurende zijn 5 lange gevangenisjaren schreef hij "*Discours politiques et militaires*", een krijgshandboek dat in zijn tijd veel weerklank vond. In 1585 wordt hij vrijgelaten in ruil voor de graaf van Egmont die hij zelf tijdens zijn campagne in de Nederlanden gevangen had gemaakt.

Een andere toren met de naam "Leuvencuyl" spreekt eveneens tot de verbeelding. Waarschijnlijk is deze naam afkomstig van de leeuwenkuil, waarin de hertogen van Limbourg in de 12de of 13de eeuw een leeuw, meegebracht van de kruistochten, gevangen hielden.

Vanaf de 16de eeuw wordt het kasteel minder bestand tegen het toenemend artilleriegeweld. Lodewijk XIV laat het kasteel met de grond gelijk maken en in de komende 18de eeuw is het nog slechts een plateau waarop enkele kanonnen staan opgesteld.

We kunnen door de toegangspoort een blik op het kasteelpark werpen. Weet wel dat dit privéterrein is. Dit park was een "halve maan" in 18de eeuwse verdedigingswerken. We bevinden ons hier 60 meter hoger dan de vallei en hebben een uitzicht over 280°. We kijken uit op het Roodveldt dat lange tijd het galgenveld was. Vermoedelijk heeft hier de donjon van het hertogelijk kasteel gestaan. Vanuit de vesting konden drie belangrijke wegen beheerst worden: de koningsweg van Aken naar Verviers, de baan tussen Luik en Maastricht en de weg naar Baelen.

Op het terrein zien we de waterput van het kasteel, 24 m diep. Volgens legende van de jongeren uit Limbourg zou deze put aansluiten op een ondergronds gangenstelsel en verbonden zijn met de kerk. Op het plantsoen pronkt een enorme berk die geklasseerd is als één

van de merkwaardige bomen van Wallonië.

De vesting had twee ringwallen waarvan het onderhoud van de binnenste wal ten koste viel van de stad en de buitenste op rekening van het kasteel zelf.

Op het einde van de 19de eeuw werd er door Julien d'Andrimont een romantisch kasteeltje gebouwd, dat prompt in 1914 door de Duitse invallers in de as werd gelegd. Alleen de poort en enkele gebouwen in de tuin bleven gespaard.

de westelijke versterkingen

Er loopt nog steeds een weg langsheen de westerwerken. Wanneer we die zouden kunnen nemen –en dat kan meestal wel tijdens één van de Open Monumentendagen in september- dan zouden we zien dat heel wat stenen voor het kasteel van Andremont gerecupereerd werden uit de 15de en 16de eeuwse bouwwerken. Vooral de massieve driehoekige vensterlateien vallen op.

We passeren dan een scherpe hoek van het enige bastion aan de westzijde: de tour de la Gasse. De wallen die eerst van aarde waren, maar nadien toch met stenen gebouwd werden, werden afgedicht met aarde die verstevigd werd met kettingen om schuiven van de grond bij de inslag van granaten tegen te gaan. Langs deze zijde werd door de eigenaar Andremont een aparte weg naar het station van Dolhain aangelegd. De trein stopte daar en bracht mijnheer naar de senaat in Brussel.

Ergens langs deze wallen zien we de uitgang van ondergrondse gang. Deze werd nog door de burgers tijdens WOII gebruikt om er te schuilen.

De weg van deze westeromloop eindigt bij de vijver aan de zuidkant van de stad.

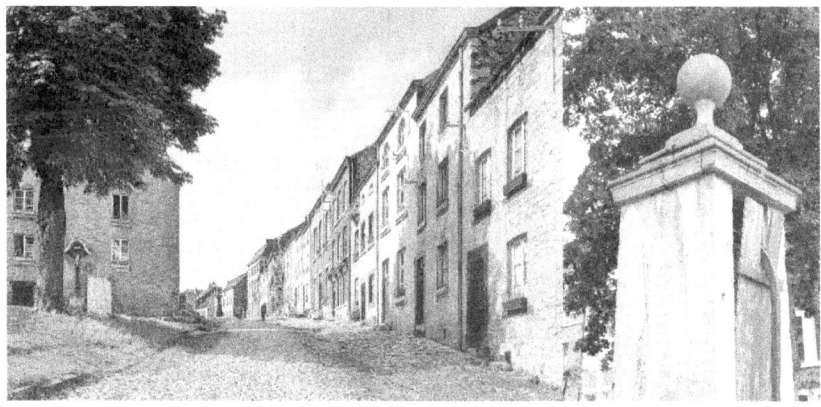

de Vesderkeien en de place Saint-Georges

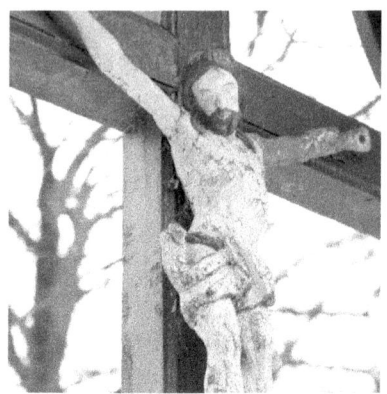

Maar laten we onze nieuwsgierige blikken doorheen de kasteelpoort bedwingen en de bewoners van hun privacy laten genieten. Wanneer we even verder wandelen, gaan we links voorbij de ingang van een kazemat in het voormalig bastion.

Volgens de overlevering zouden hier de ter dood veroordeelden gewacht hebben op de uitvoering van het vonnis om opgeknoopt te worden aan de linde boven het bastion. Dit alles is echter onzin. Maar de linde is overduidelijk aanwezig. Deze boom zou uit 1713 dateren en heeft een omtrek van bijna 5 meter. Volgens geschriften werd in 1779 de boom door de "waumaître" of bosbeheerder *"extrêmement intéressant"* genoemd.

We gaan links de helling op over de stenen die door de inwoners "les pierres blanches" **<3>** *worden genoemd.* Deze witte stenen komen uit de Vesder.

Verderop de helling, aan het begin van het plein, zien we een gekruisigde Christus van een onbestemde roze kleur onder een klokvormig dak.

Het kruis dateert van het einde van de 18de eeuw.

Naast het kruis staat een grafsteen. Op zich niets verwonderlijks, ware het niet dat de tekst in het Nederlands is. De in 1635 overleden Anna de Hack was dochter van de burgemeester en echtgenote van Willem van Galen, commissaris van rantsoenen en munitie onder de Hollandse Staten Generaal. Op dat moment was de stad van 1632 tot 1635 in handen van de Nederlandse troepen.

De huizen op de Place Saint-Georges **<4>** vormen een prachtig geheel, niet omdat de stijl zuiver is dan wel omdat ze een authentiek gelaat tonen van een doorleefde vestingstad, waar de huizen regelmatig dienden hersteld of heropgebouwd te worden.

Vele huizen zijn eenvoudig, bestaan uit 2 of 3 niveaus en zijn slechts 2 traveeën breed. Vaak is er een opstap van enkele treden naar de huisdeur. De muren zijn opgetrokken in breuksteen, in baksteen of een combinatie van beiden. In het laatste geval is de benedengevel steeds van natuursteen.

Naarmate we verder het plein opgaan worden de huizen groter en is een 3de verdieping geen uitzondering meer. De

huizen zijn 3 traveeën breed en de indertijd duurdere baksteen neemt meer en meer zijn plaats in. Met andere woorden, naarmate men hoger op het plein woonde, stond men ook sociaal hoger in aanzien.

Het plein zelf was het toneel van de wekelijkse markt en de jaarmarkten van Sint Joris en Sint Maarten. Dit was een recht dat door hertog Jan III van Brabant in 1336 aan de inwoners werd toegekend. Een jaarmarkt was interessanter dan de wekelijkse markt. Van heinde en verre kwamen kopers en verkopers met goederen die je niet op de wekelijkse markt uitgestald zag. Goederen die niet op deze markten eerst aangeboden werden, mochten nergens anders in het hertogdom verkocht worden;

Op nummer 22 heeft de herberg La Croix d'Or gestaan. Ze werd reeds in 1635 vernoemd. Niets aan de eenvoudige gevel laat vermoeden dat hoge gasten zoals De Medici en Keizer Jozef II er tijdens hun reizen in de streek halt hielden. Boven de deur staat het jaartal 1687 gegraveerd.

Ook hier geven de witte Vesderkeien het plein een licht aanzien, harmoniërend in kleur met de omringende huizen. Het onderhoud van deze keien is een apart beroep en het gemeentelijke werkmannen zouden dan ook speciaal opgeleid zijn in de oude technieken. Niet dat we hier nu veel van merken want de voorbije strenge winters hebben het plein ernstig beschadigd, putten en kuilen geslagen en de stenen losgeweekt.

Vandaag tracht de stad het plein te restaureren door het "verkopen" van een 1m^2. Je betaalt dan de kosten van renovatie en als dank wordt een steen met je naam ingemetseld.

Sommige stoepen voor de huizen zijn van blauwe hardsteen.

Midden op het plein staat de pomp: "la fontaine de la Vierge". Een beetje "pompeuzer" dan de andere pompen in de stad, stond deze vlakbij de vroegere stadshal. De twee lantarens laten nog iets vermoeden van de romantiek die hier op zwoele zomeravonden, onder de geurende linden, hoogtij moet gevierd hebben. Het beeld van O.L. Vrouw heeft de typische sobere, ietwat stijve, maar tedere vormgeving, kenmerkend voor de religieuze kunst van het einde van de jaren 40. Het werk is van de hand van Joseph Gérard, een beeldhouwer uit het niet zover van hier gelegen Polleur en het werd in 1960 hier geplaatst. Dit beeld vervangt een gietijzeren beeld uit 1875 dat werd opgericht uit dankbaarheid van de bewoners van de bovenstad, toen in 1866 de cholera-epidemie talrijke slachtoffers eiste in de benedenstad, maar de bovenstad als bij wonder gespaard bleef.

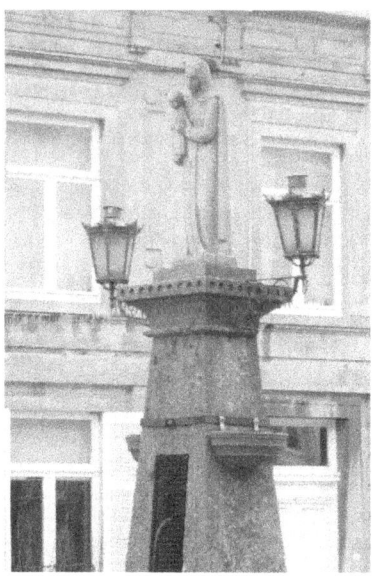

Verdwenen: stadhuis, gerechtsboom en perron

Hoewel nu verdwenen moet, vlakbij de pomp, de gerechtsboom en het perron, bekroond met een leeuw, gestaan hebben. In 1670 wordt er nog melding van gemaakt. Men weet niet wanneer dit perron definitief verdwenen is. Op deze plaats legden de nieuwe burgers hun eed af en werden de valse gewichten en maten aan de voet van het perron aan stukken geslagen.

Eveneens verdwenen is het in 1446 centraal op de markt gebouwde oude stadhuis ("Scepenhuis") met belfort en stormklok (la "ridaine"). Tot 1675 vergaderden er de Staten van het Hertogdom, de schepenen van het Hoog Gerechtshof, de rechters en de "tollenaars".

De gerechtsboom schijnt een enorme spar geweest te zijn. Er zijn reeds aanduidingen dat deze boom er in de 16de eeuw reeds stond. In het begin van de 18de eeuw werd de boom omgehakt en werden in 1713 op het plein drie rijen van in totaal 21 lindes gepland. Deze werden door een geweldige storm in 1901 gebroken. Wat je nu nog ziet is een verpieterde vorm van wat ooit een prachtig groene hal moet geweest.

Als je even rondkijkt, zie je op regelmatige plaatsen stenen met een ronde uitholling. Hierin werden voor de Mariaprocessie van 15 augustus palen geplaatst om de bloemenslingers en feestvlaggen op te hangen.

het Arvo

Op nummer 30 hebben we de "nieuwe" gemeentehal, bijgenaamd "Arvo" (of ook nog "Balcou"). "Arvo" is Waals voor "boog". Ze werd opgetrokken tussen 1681 en 1687. De sluitsteen van de poort draagt het blazoen met het kruis van Bourgondië. Onder het middelste raam zien we een dal met de oudste afbeelding van het zegel van Limburg: een perron geflankeerd door twee torens. Deze steen werd van het oude gemeentehuis gerecupereerd. De ramen op de gelijkvloers werden pas in de 19de eeuw van boogvensters en een bakstenen omlijsting voorzien. De ramen op de hogere verdiepingen hebben hun boogvormige lateien in het midden van 18de eeuw gekregen.

Bovenaan het plein zijn de huizen rijker en koketter. Hoewel de huizen eenvoudig zijn en eerder een vertikaal ritme tonen, verveelt hun aanblik nooit.

Vlak naast het "Arvo" zijn er twee bizarre constructies: nr. 32 blijkt geen toegangsdeur te hebben en nummer 34 heeft er 2!

Aan de overkant heeft het huis op nummer 33 een prachtige witte gevel in Empirestijl en is als het ware opgedeeld door de lichtgrijze kalkstenen banden. Deze kalksteen is afkomstig uit een steengroeve uit de buurt en oogt prachtig door zijn lichtroze aders in een blauwgrijze achtergrond.

Dit soort steen wordt "marmer van Baelen" genoemd.

Het mooiste huis op het plein is nummer 36. Het smeedwerk, het balkon en de brede deur uit 2 delen geven aan dat het uit de stijlperiode van Lodewijk XVI dateert. Wanneer we binnen zouden kunnen kijken, dan zouden we kunnen genieten van het prachtige stucwerk van de plafonds.
Boeiend is ook het huis nr. 49 dat door een tuin van de school wordt gescheiden. Dit gebouw dateert uit 1937.

Voor de toegangsdeur aan de zijkant van het huis werd een 16de eeuwse gotische constructie uit Dolhain gerecupereerd. De elegante smeedijzeren grille om de tuin is Lodewijk XVI.

Hoger op het plein bevindt zich een hoge vierkante pomp: le "grand Puits". Veel van het pompwerk is niet meer te zien. Deze pomp sloot aan op de waterputten die men in 1510 diep doorheen de leisteen geslagen had. De huidige pomp dateert, zoals op de steen aangegeven staat, van 1791.

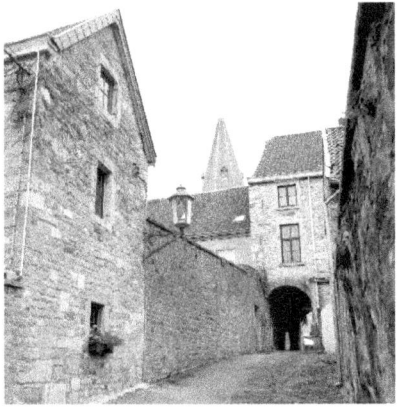

la Porte d'Ardenne

Helemaal bovenaan het plein, op de zuidelijke punt van de vesting, staat het kasteel van Poswick **<5>**.

Hier bevond zich een stadspoort op het meest kwetsbare deel van de stad. Immers hierachter liggen de glooiende velden in plaats van de steile rotswanden aan de noordzijde. Ook hier zien we niets meer terug van de zware bouwwerken die de stad dienden te beschermen. Het kasteel dateert uit 1910 en is opgetrokken in neorenaissancestijl door de architect Charles Thirion. Samen met Emile Burguet was deze architect uit Verviers bekend in de regio voor zijn grotere werken zoals de bank van Verviers, het hotel Bettonville, de kerk Saint-Julienne, het Grand Théatre, de manège ...

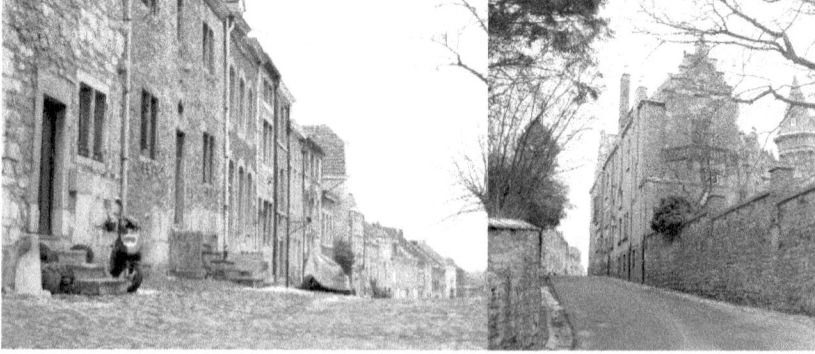

Aan de overkant van de straat, aan de wallen, bevond zich vanaf 1753 de stadsgevangenis. Voordien waren er vochtige kelders onder het stadhuis en onder de "porte d'en bas". Er waren 8 cellen voorzien. De gevangenen kregen letterlijk water en brood en sliepen op een vochtige strozak. Op de gelijkvloers bevonden zich de woonvertrekken voor de cipiers en was de zaal waar hoorzittingen van de veroordeelden werden gehouden.

Wie verder door deze "poort" loopt ziet na een 100-tal meter de brede gracht die als extra hindernis rond de vesting uit de schistlagen werd gehakt. Maar keren we op onze stappen terug en nemen we Rue des Remparts <6>.

Rechts hebben we een schitterend zicht op de grijze leistenen daken van het stadje. We lopen rechtdoor onder de kastanjebomen naar de rand van de vesting. Wie hier even rondkijkt, zal delen van de authentieke vestingmuren zien. We slenteren onder de bomen door, terwijl we -als de opgeschoten struiken het ons toelaten- een schitterend uitzicht hebben op Dolhain en de dichtbewoonde Vesdervallei. Als je een beetje zoekt, zal je het gigantisch viaduct zien waarvan de bouw aangevangen werd in 1841 om in 1843 bij de inhuldiging van dit deel van Lijn 37 klaar te zijn. Over de afmetingen van de brug hebben we nogal licht afwijkende cijfers gevonden. Ze is 18 meter hoog (soms vind je 20 meter), 268 meter lang (dit cijfer varieert pijnlijk van 200 tot 268 meter) en bestaat uit 20 bogen (maar het kunnen er ook 21 zijn)! Tussen elke pijler die 10,5 meter hoog is, is er een opening van 10 meter. Het was op dat moment één van de grootste viaducten van Europa en een technisch hoogstandje van metselwerk. De brug ligt tussen twee tunnels: deze van La Vieille Foulerie en de tunnel La Moutarde. De brug overspant zowel de Vesder als de N61. Eén van de pijlers staat prompt midden op de weg. Enkele jaren terug werd de bovenbouw vernieuwd en is er een voetweg aangelegd.

Zowel in 1914 als in 1940 werden de tunnels geblokkeerd en peilers door de Belgische genietroepen opgeblazen.

We komen terug op de Rue des Remparts op een plek die "l'agasse" <7> genoemd wordt.

Twee grote lindebomen met de naam "arbres Bragard" flankeren een Christusbeeld. De naam voor de linden verwijst naar de persoon die ze geplant heeft. Eén lindeboom is ooit neergebliksemd en werd vervangen.

Het zijn slechts twee van de oorspronkelijk vele bomen die in het begin van 18[de] eeuw, op bevel van de generaal Baron de Rechteren, door de inwoners moesten geplant worden om schaduw te geven op het plein en op de wallen.

We nemen achter de linden het straatje naar links, voor enkele opvallende huisjes.

Even verder in dit straatje zien we op de hoek een uithangbord voor een logement met de naam "Ad Astra". Reeds in 1639 was hier een herberg met de naam "l'étoile d'or".

We stappen onder de boog van de Arvo door en steken het plein over tot aan de kerk.

de Kerk van Sint Joris

In de vroege middeleeuwen was Limbourg zelfs helemaal geen parochie en bezat het buiten de kasteelkapel geen bedehuis van enig aanzien. Het gebied viel onder de jurisdictie van de ban van Baelen en vanaf de 12de eeuw werd het naburige dorp Goé een parochie waartoe ook de gelovigen van Limbourg hoorden. Het is in Goé dat de pastorij stond en de kerk waar de parochiepriester de dagelijkse dienst las. De mis werd in Limbourg op zondag en op drie weekdagen gelezen.

In 1437 vroegen de burgers aan de abt van Rolduc om de zetel van de parochie van Goé naar Limbourg te verplaatsen en er een college van kanunniken in te stellen. Uiteraard zouden de burgers van Limbourg de hele zaak financieren. Maar pas in 1460 gaat de abt Jean de Vorstem hiermee akkoord en wordt Limbourg moeder-kerk voor zowel Goé als Bilstain.

Het kerkgebouw **<8>** draagt de geschiedenis van de groei en armoede van de stad en van de periodes van vrede en krijgsgeweld met zich mee. Het hoge achthoekige gotische koor was een belangrijke uitbreiding om het kapittel van kanunniken meer aanzien te geven. Het rijst hoog op boven de steile rots. De steunberen tussen de verticale vensterpartijen zijn noodzakelijk voor de stabiliteit van het gebouw. Vreemd is dat dit bouwwerk niet spoort met de militaire inzichten en een enorm obstakel vormt voor het vrije zicht op de vesten. In de volgende jaren wordt het schip vergroot en een toren met een platte dakbedekking gebouwd. Maar net zo goed als er gebouwd wordt, verwoestten het krijgsgeweld en brand regelmatig het gebouw. Dat de sacristie bij het bezoek van Keizer Jozef II in de vlammen gaat, is slechts een voorspel voor de grote brand in 1834. In de rijkere 19de eeuw wordt de kerk meermaals gerestaureerd en krijgt ze de ranke torenspits met de speelse dakkapelletjes.

De ingang van de kerk steekt gracieus af tegen de anders vlakke torenmuur. De dubbele boog wordt geflankeerd door pilaren bekroond door elegante pinakels.

Onder het half-reliëf dat het gevecht van Sint Joris met de draak voorstelt, is er het eigenaardige beeldje van een geknielde persoon. Wie of wat dit voorstelt, is niet duidelijk.

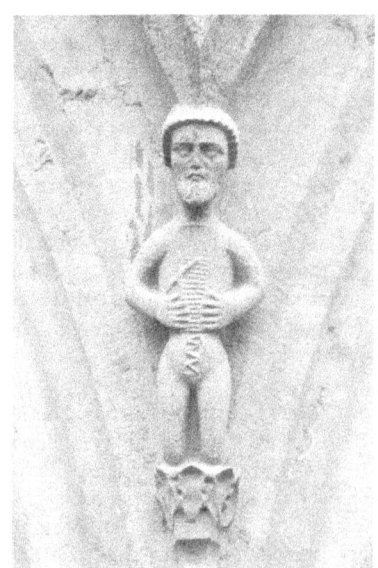

Hoewel het momenteel niet meer mogelijk is om vrijelijk de kerk te betreden, mogen we het niet laten om de interessante elementen van het kerkinterieur te vermelden. Aan de linkerzijde van het koor verheft zich een prachtige sacramentstoren. Dit laatgotisch monument dateert uit 1520 en werd, zoals de inscriptie in het Nederlands vermeld, gegeven door Pierrot Huprecht, meier van het Hoog Gerechtshof van Limbourg en zijn vrouw Adieken. Andere boeiende werken zijn het grote triomfkruis, de maagd (in dinanderie), de lange koorbanken die typisch zijn voor een kerk beheerd door kanunniken, de gotische crypte en de doopvont. Talrijke grafzerken (van 295 personen!) vormen de vloer van de kerk of zijn rechtop in de muren gemetseld. Onder andere meerdere telgen van het geslacht Nassau werden hier begraven.

De kerk is gewijd aan Sint Joris, maar de eigenaardigheid is, dat er geen altaar aan deze patroonheilige gewijd is.

Hoewel de kerk sinds 1992 tot het Waalse "patrimoine execptionelle" behoort, zijn er sindsdien nog geen subsidies ter beschikking gesteld.

Buiten de kerk –op het vroegere kerkhof- zien we nog één van de pompen die voor een vesting levensnoodzakelijk waren. Oorspronkelijk werd de bevoorrading in water voorzien door nabije bronnen, maar de afstand was groot en de emmers zwaar, zodat men uiteindelijk door het schistgesteente heen naar de onderliggende waterlaag boorde. Rijke burgers konden het zich permitteren om in een eigen put te voorzien. In de 18de eeuw werd de put bekroond door een mechanische handpomp en werd het labeur om water met een emmer uit de put op te hijsen een stuk aangenamer gemaakt. Het was ook in die periode dat de rijkere gezaghebbers een pomp aan het volk ten geschenke gaven, niet zelden versierd ter verfraaiing van de stad. De drie pompen in Limbourg zijn eerder sober en robuust, zoals een garnizoensstad betaamt.

Vanaf hier hebben we een prachtig zicht op de streek en kunnen we in de verte de scheve toren van Goé ontwaren.

Vlak voor de kerk zien we een middeleeuws aandoende woonst met boven de deur een dubbel wapenschild. Dit huis dateert van 1631 en was eigendom van Guillaume de Caldenborgh, die zowat alle belangrijke administratieve en gerechtelijke macht bezat.

Minder bekend is de protestantse geschiedenis van Limbourg en de streek. In de nazomer van 1566 zijn de aanhangers van het protestantisme zo talrijk dat ze aan de autoriteiten vragen om openlijk hun geloof te mogen belijden. In korte tijd maakten ze van Limbourg een protestants bolwerk, begonnen aan de bouw van een tempel en vergrepen zich aan de katholieke medeburgers. Begin 1567 worden ze door een Spaans garnizoen de stad uitgejaagd. Gedurende enkele jaren verscholen ze zich in de bossen en afgelegen huizen. In de volgende jaren 1568 – 1569 worden ze wreed vervolgd. Wanneer 260 burgers geëxecuteerd worden, is er een ware exodus naar Duitsland om daar bij te dragen aan de welvaart in textielcentra als Monschau of voor de metaalbewerking in Schleiden. Limbourg zal dan gedurende vele jaren een desolate plek worden.

Intermezzo:
De Slag van Woeringen, doek over een zelfstandig hertogdom

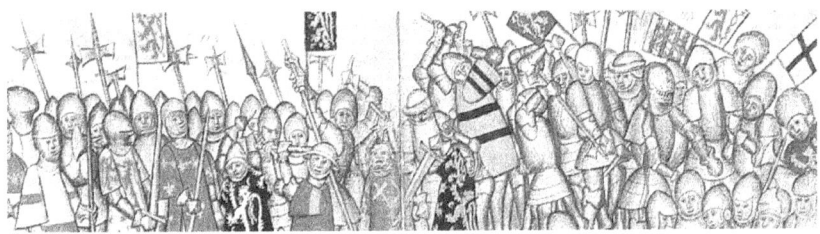

Toen de beide kampen op zaterdag 5 juni 1288 tegenover mekaar stonden, zal niemand bevroed hebben dat deze slag 700 jaar later in bepaalde politieke middens een sentiment van nationalisme oproept. Zoals de Gulden Sporenslag een icoon geworden is voor het Vlaamse verzet tegen Franse overheersing, zo wordt door sommigen in de Slag van Woeringen het bewijs gezien van onafhankelijkheid tegen Duitse invloed. De Slag van Woeringen zou de grens met onze oosterburen onvermijdelijk en onwrikbaar vastleggen.

Wanneer de laatste hertog van Limbourg, Walfram V, in 1280 zonder mannelijke opvolging sterft, wordt het hertogdom aan Irmgard, de oudste dochter van Walfram III, gegeven. Zij is gehuwd met Reinald I van Gelre. Deze ziet bij het overlijden van Irmgard in 1283 de mogelijkheid de Gelderse drang waar te maken, om zijn grondgebied naar het zuiden uit te breiden en om tolrechten te kunnen heffen op het vervoer van goederen langs de Maas of langs de belangrijke weg van Brugge naar het Duitse achterland.

Maar er is nog de broer van Walfram V, nl. Adolf VII van Berg, die evengoed aanspraak meent te mogen maken op het hertogdom Limbourg. Adolf weet zich echter te zwak om zich te kunnen meten met Gelre en verkoopt in 1283 zijn rechten aan hertog Jan I van Brabant. Voor Jan I is Limbourg een noodzakelijke schakel in de handelsweg naar de Rijn en een onmisbaar puzzelstuk om onder zijn gezag het oude Lotharingen te herstellen.

Verschillende bondgenootschappen worden afgesloten. De graaf van Luxemburg en de bisschop van Keulen sluiten zich aan bij Gelre. Hertog Jan kan rekenen op de steun van Luik.

De vijf volgende jaren zijn een aaneenschakeling van uitputtende rooftochten en schermutselingen, die beide kampen en vooral Gelre financieel zwaar komt te

liggen. In 1288 wordt een poging gedaan om onder het bemiddelaarschap van de graaf van Vlaanderen tot een vergelijk te komen. Wanneer Jan I, nog voor dat de bemiddelingspoging begint, verneemt dat Reinald I van Gelre zijn rechten op Limbourg aan de Graaf van Luxemburg verkoopt, ontsteekt Jan I in een immense woede. De legende gaat dat hij een stok doormidden bijt. Hij trekt met zijn legerschare door tot Bonn, een spoor van smeulende as achter zich latend.

Een ander feit maakt dat de spanningen ten top worden gedreven. De aartsbisschop van Keulen, erfvijand van Jan I, heeft de burcht van Woeringen ingenomen. Deze burcht controleert het Rijnverkeer en is een zware last voor het vrije handelsverkeer dat de burgers van Keulen willen. Zij vragen steun aan Jan I. Deze begeeft zich dan ook onverwijld met 1.500 ridders en 4.000 voetknechten, vooral burgers van Keulen en Berg, naar de vesting van Woeringen.

Het leger van Jan I is ver van huis en de bevoorrading is moeilijk. De situatie is daarentegen gunstig voor de aartsbisschop van Keulen. Aan zijn bondgenoten schrijft hij dan ook *"Er is in ons land een walvis aangekomen die ons rijk zal maken. Hij heeft zich zo ver in de dijken gewaagd, dat men de harpoen naar hem uit kan werpen, maar hij is zo vet en zwaar, dat ik hem alleen niet meester kan worden."* De gezamenlijke legers in het kamp van de Keulse bisschop zijn verdeeld over 3 colonnes van de aartsbisschop, de graaf van Gelre en de graaf van Luxemburg. Samen zijn zij 2.500 ridders en 3.000 man voetvolk sterk.

De colonne van de graaf van Luxemburg botst als eerste op het leger van de Brabanders. De graaf van Luxemburg en de hertog van Brabant komen oog in oog te staan. Beide heren kennen mekaar uit de toernooien. Wanneer Jan I de vaandeldrager van Luxemburg neerslaat, maar hierbij gewond wordt, ziet de graaf van Luxemburg de kans schoon en stevent op de hertog van Brabant af. Een Brabantse schildknaap steekt echter het paard van de graaf neer en voor de graaf kan opstaan, wordt hij door een Brabantse ridder dodelijk verwond.

De aartsbisschop van Keulen vecht in het heetst van de strijd, maar wordt gehinderd door zijn logge strijdwagen waarop zijn banier wappert. Brabanders bestormen de kar en veroveren het banier. De aartsbisschop vecht als een bezetene tot op het moment dat de nek van zijn paard met een bijlslag wordt doorkliefd. De aartsbisschop wordt gevangen genomen en afgevoerd over de Rijn.

Inmiddels heeft Reinald I van Gelre gezien dat de aartsbisschop in moeilijkheden verkeert en tracht deze nog te helpen, maar wanneer zijn volgelingen één na één het onderspit moeten delven voor de Brabantse wapens en hij zelf gewond wordt aan het hoofd, lijkt diens situatie uitzichtloos. Arnold van Looz, die aan de Brabantse zijde vecht, maar een persoonlijke vriend is van Reinald, neemt deze laatste gevangen, dwingt hem om de kleren van een schildknaap aan te doen en beveelt zijn kastelein om de graaf buiten het strijdperk te brengen. De Brabanders ontdekken het bedrog, nemen de graaf gevangen en voeren hem naar het Brabantse kamp.

Van het Gelrse kamp houdt alleen heer Walram van Valkenburg nog stand. Talrijke Brabanders sterven onder zijn vervaarlijke strijdbijl. De banier van Jan I gaat ten orde, maar wanneer Jan I zelf de

helm van Walram klieft een stukje van diens neus slaat, moet Walram zich terugtrekken.

Nu er geen leider meer is voor de Gelderse troepen, is de zaak snel beslist. Vele Gelderen worden gevangen genomen, enkelen worden gedood en de rest slaat op de vlucht.

In de late namiddagzon na een strijd die bijna een ganse dag geduurd heeft, liggen de lichamen van 2.400 doden. Langs Gelderse kant werden 1.100 ridders gedood. In het Brabanste kamp is de dood van "slechts" 40 ridders te betreuren. Die dag zouden er in Keulen 600 weduwen te betreuren zijn.

De burcht van Woeringen wordt nog een week lang belegerd, waarna deze ook valt en de verdedigers zonder pardon worden uitgemoord.

Brabant heeft de slag bij Woeringen gewonnen. Limbourg wordt bij Brabant gevoegd en zal dit zowat vijf eeuwen blijven. De hertog van Brabant wordt daardoor een van de machtigste mannen van het Nederrijngebied.

Na de strijd wordt Reinald I naar Leuven gevoerd en zal pas na het afzien van de successierechten vrijkomen. Reinald heeft door de krijgsinspanningen een enorme schuldenlast en hij zal er financieel nooit helemaal bovenop komen. Geplaagd door de hoofdwond die hij in de slag opliep, lijdt hij aan depressieve stemmingen en wordt hij tegen het einde van zijn leven opgesloten in het kasteel van Montfort.

De aartsbisschop van Keulen wordt door de graaf van Berg gevangen gehouden en wordt gedwongen om voortdurend zijn zware wapenuitrusting te dragen. Pas na een jaar kan hij zich vrijkopen. Maar de aartsbisschop zint op wraak en door list neemt hij de graaf van Berg gevangen. Hij laat hem naakt en ingesmeerd met honing in een ijzeren kooi ophangen.

Walram van Valkenburg weigert het gezag van Jan I over Limbourg te herkennen. In augustus 1288 wordt zijn burcht door de Brabanders belegerd en kan hij ternauwernood ontsnappen via een onderaardse gang.

In 1289 wordt, door bemiddeling van de Graaf van Vlaanderen en de Franse koning, Jan I erkend als hertog van Limburg.

Tot 1406 blijft Limbourg in een personele unie nauw verbonden met Brabant en wanneer in dat jaar de laatste telg van het geslacht van Brabant, nl. Johanna van Brabant, kinderloos sterft, komen de verenigde hertogdommen van Brabant en Limbourg onder Bourgondisch gezag.

Helemaal bizar is het feit dat Willem I de historische notie van Limbourg aan zijn naam verbonden wilde blijven zien. Zijn geslacht had immers langs de verliezende kant gestaan, omdat ze meenden ook rechten op Limbourg te kunnen laten gelden. Daarom bedacht hij de gebieden ten westen en ten noorden van het Land van Herve, nl. het Land van Loon, Maastricht, ... met de naam van "Limburg". Zelf laat hij zich nog in de periode 1839 tot 1840 Hertog van Limbourg noemen.

GOÉ,
één van de "clochers tors de l'Europe"

Goé heeft verschillende malen in de vuurlinie van Limbourg gelegen. De talrijke "blinde" ramen en deuren en het ongelijk gebruik van grijze kalksteen en oker zandsteen, getuigen van veelvuldig herbouwen en herstel. Recenter zijn de bakstenen toevoegingen. Hele verdiepingen of alleen maar raamomlijstingen werden in de late 19de eeuw in baksteen opgetrokken, toen de trein goedkoop transport mogelijk maakte.

De kerk staat een beetje verloren op een hoek van het kwadrant, naast de imposante pastorij uit 1767. Ook hier is de torenspits gedraaid, maar in tegenstelling tot zijn broeders in Baelen en Jalhay, is de torsie natuurlijk ontstaan door de werking van de vochtige dakgebinten. Dit is duidelijk te zien aan het topje dat koket wegdraait uit de loodlijn. De talrijke grafstenen met wapenschilden, verwerkt in de buitenmuren van de kerk, getuigen van de adelbrieven van dit dorp. Het kerkhof is ontroerend. Vooraan herinneren rijen eenvormige zerken, gereserveerd voor oud-strijders en krijgsgevangen, aan de tragische periode dat de Waalse strijders -in tegenstelling tot de Vlaamse- gans WOII in gevangenschap hebben doorgebracht. Dit sentiment en respect zit diep en is iets wat je meer in de streek ziet: talrijk zijn de monumenten met namen van onschuldige vrouwen en kinderen, gefusilleerd in de eerste dagen van de Grote Oorlog of van de weggevoerden naar concentratiekampen in WOII.

Geschiedenis

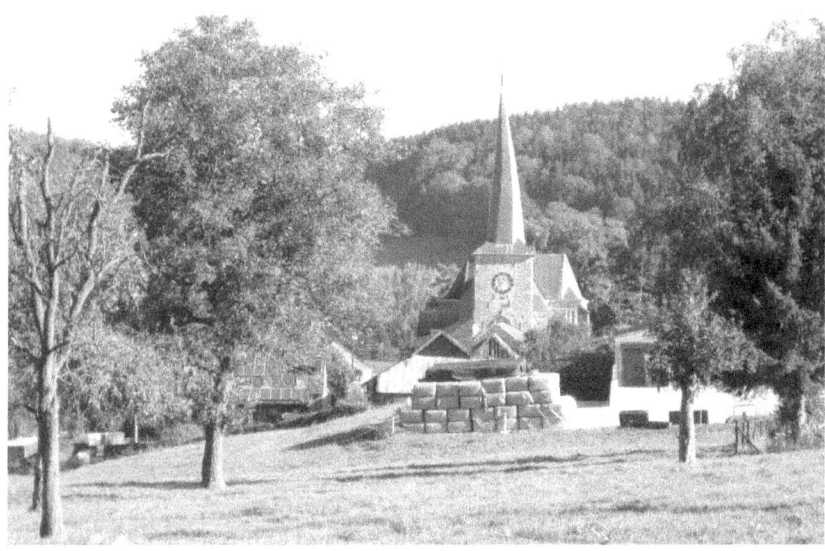

Goé is een authentiek dorp schilderachtig gelegen aan de voet van de heuvel waarboven in de verte hoog de kerk van Limbourg torent. De kern wordt gevormd door 4 haaks op elkaar staande straten, Hauglustaine, Ecole, Monument en Wansart, waaraan 17de en 18de eeuwse woonhuizen en langgevel boerderijen gelegen zijn.

Het dorp heeft heel wat van de vestingstad Limbourg moeten dulden. In 1543 wordt het met de grond gelijk gemaakt door de naburige Gelderse troepen, die in oorlog zijn met Keizer Karel V. Maar dat is slechts één voorbeeld van de talrijke keren dat landsknechten door de streek trokken, plunderden en vernielden.

Het dorp ademt een zekere zachte helderheid uit en doet op zomerse dagen bijna Provençaals aan. Deze indruk wordt gewekt doordat de gebouwen in de typische gele zandsteen of blauwwitte kalksteen opgetrokken zijn. Op een enkele plaats zie je in de bestrating de nog de typische Vesderkeien netjes geschikt in patronen.

Bij een rondwandeling zie je dat meerdere gebouwen een gevelsteen met de datum van bouw of herbouw dragen. Merkwaardig is de gevelsteen <ST.1662.P> die waarschijnlijk verwijst naar Steven Pommay, beheerder van de

"grondheerlijkheid" in 1668. We kunnen zijn functie een beetje vergelijken met een notaris nu. Hij was verantwoordelijk voor huwelijkakten, testamenten en contracten over pachten. Kortom alles wat te maken had met grond en erfenissen.

De huizen zijn vaak een zorgvuldig gestapeld lappendeken van verschillende soorten en groottes van stenen. Blinde lateien in de muur of de vervaagde vorm van een raam als de schaduw van een geest zijn opvallende sporen van voortdurende vernieling en vernieuwing. Soms kunnen we zelfs nog de resten van het oorspronkelijke vakwerk zien. In de 19de eeuw werden houten vensteromlijstingen en daknokken en soms een hele verdieping vervangen door baksteen dat beter bestendig was tegen vocht.

Bijzonder pittoresk is het rijtje van 17de eeuwse huizen in de rue du Monument achter het gedenkteken met de namen van de gesneuvelden. Ervoor troont een leeuw met wel echt een Belgische air.

Volgens geschriften uit 1145 behoorde de 'villula' met de naam Goleche of Golheis toe aan de jonge abdij van Rolduc. Maar er zijn tekenen dat het dorp ouder is dan de stad Limbourg. Er is zoals voor bijna elk dorp en gehucht in de streek sprake van dat Karel de Grote hier een jachtverblijf had. Maar deze keer weten we dit uit een betrouwbare akte van de abdij van Saint Denis, bij Parijs, die door Karel ondertekend werd in Goé in oktober van het jaar 778.

de scheve erk

Ook de aanwezigheid van een kerk gewijd aan de Sint Lambertus kan als bewijs gelden. Het is een typische patroonheilige voor de vroege middeleeuwen.

De kerk staat een beetje verloren net buiten één van de hoeken van het kwadrant dat het dorp vormt.

In het oog springend is de schroefvormige klokkentoren. Dergelijke spiraalvormige klokkentorens komen in Europa vrij weinig voor. In België zijn er 11 bekend en deze situeren zich nagenoeg allemaal in de provincie Luik. In het land van Herve zijn er nog het nabijgelegen Baelen, Jalhay en Herve zelf. Goé is lid van de internationale organisatie "Les Clochers de l'Europe" die ijvert om de oorsprong en de geschiedenis van elke scheve toren te beschrijven en om dit fenomeen toeristisch te promoten.

Er is niet zomaar één verklaring waarom deze torens dit verschijnsel vertonen. In heel wat gevallen zijn de torens met opzet zo gebouwd. Of dit nu om esthetische redenen zou gaan dan wel dat deze constructies beter weerstand zouden bieden tegen heersende sterke winden en onweer, laten we in het midden. Maar

in andere gevallen zou het echt om ongewilde vervormingen gaan omdat het hout, dat tijdens de bouw gebruikt werd, nog vochtig was en bij het drogen is gaan vervormen. Hout bleef immers niet zoals in onze tijd lang liggen om te drogen of kon zeker nog niet in ovens kunstmatig gedroogd worden. In natte jaren is het best mogelijk dat met te vochtig hout gewerkt werd. In zo'n geval draait het hout steeds van links naar rechts en blijkt de toren nooit meer dan 1/8 om zijn as gedraaid zijn.

Andere theorieën zijn minder overtuigend. Namelijk dat de heersende stormwinden de spitsen verbogen hebben of dat het fenomeen ontstaan is door de druk van een te zware dakbedekking. Een recentere maar wildere theorie is deze van de priester Perrault uit de regio Beaugeois in Frankrijk, waar veel van deze torens voorkomen. Volgens hem zou er een verband zijn met aardstralen die opgewekt zouden worden op plaatsen waar ondergrondse waterstromen samenvloeien. Maar dan zijn we misschien nog maar stapje verwijderd van de talloze legenden waar duivels, feeën en heksen of zelfs dolgedraaide koeien er de hand in hebben.

In zo goed als alle gevallen komt deze vervorming alleen voor bij achthoekige spitsen. Bij spitsen met 2 of 4 zijden kan dit verschijnsel technisch niet voorkomen. Deze spitsen zijn trouwens korter dan de meestal rankere en hogere octogonale torens.

De toren van Goé "loenst" daarenboven nog op een bijzondere manier, omdat, naast de algemene draaiing, de bovenste spits uit de loodlijn knikt en wel een heel scheve indruk maakt.

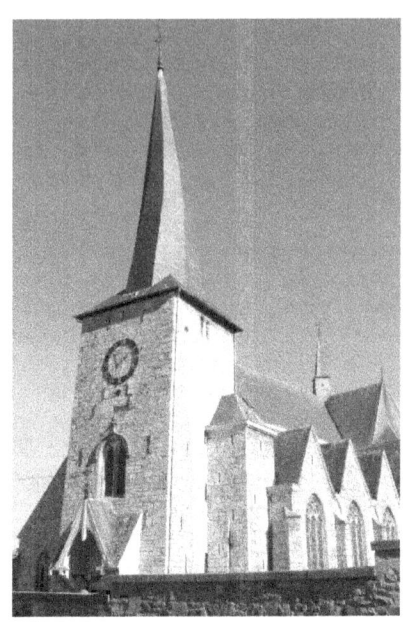

Deze overwegend gotische kerk is volledig gebouwd in de blauwe-witte kalksteen van de streek. De oorsprong dateert van het einde van de 14de eeuw, maar krijgs- en natuurgeweld hebben het gebouw meermaals vernietigd. In 1910 werd de kerk door architect Lohn met veel respect voor de authentieke vormen en middeleeuwse decors gerestaureerd. De kerk werd reeds in 1933 geklasseerd.

De kerk is niet toegankelijk, hoewel het interieur bijzonder interessant is.

In de kerk zijn zeker het gotische stenen altaar uit 1522 en het eiken retabel, dat het leven van de heilige Elisabeth voorstelt, de moeite van het bekijken waard.

Ook hier zien we, net als in de kerk van Limbourg, een zeldzame 3 etages tellende sacramentstoren uit de 16de eeuw.

Een opvallend stuk is de 19de eeuwse triomfbalk van 7 meter lang, opgehangen in het kerkschip, met een Christusfiguur omgeven door zijn apostelen.

Getuige van een vroeg christelijke traditie is de romaanse doopvont uit de 13de eeuw met op hoeken 4 uitheemse gezichten.

Naast de kerk bevindt zich, omgeven door een grote moestuin, de pastorij, gebouwd in 1767. De belangrijkste gevel is aan de achterzijde van het huis en moeilijk zichtbaar vanaf de straat. Als je even goed oplet, zie je langs straatzijde een interessant detail, nl. het keldergat bestaat uit één steen.

het kasteel

Op een paar honderd meter van de kerk staat het kasteel, gelegen in een bebost park. Het werd gebouwd in de 17de eeuw als residentie voor magistraat van het hooggerecht. Deze had de macht om over criminele delicten en strafrechtelijke zaken een uitspraak te vellen. Het oorspronkelijk aanzicht van het kasteel werd opvallend veranderd, doordat er in de 19de eeuw een horizontale houten muurbedekking werd aangebracht.

Een steen in de gevel herinnert er ons aan dat in november 1847 koning Leopold I hier verbleef voor zijn jachtpartijen in het nabijgelegen Hertogenwald.

Vlakbij staat een prachtig huis en hebben we een schitterend zicht op het koor van de kerk.

Langs de drukke N620 reed de tram vol toeristen naar het gehucht Béthane, van waaruit de laatste klim naar de stuwdam werd aangevat.

de nijverheid

Dankzij het nabijgelegen Hertogenwald maakte Goé naam met zijn houtnijverheid. Bekend is de firma Durlang die duurzame en milieuvriendelijke oplossingen biedt voor meubilair voor tuin, stad en speeltuinen.

Een andere belangrijke werkgever met zo'n 480 arbeiders en bedienden, is het bedrijf Corman, wereldleider op gebied van de "lichte" natuurlijke boter of room en zelfs met een product, dat niet cholesterolverhogend zou werken. Jaarlijks vertrekken van hieruit zo'n 90.000 ton zuivelproucten, waarvan het overgrote deel geëxporteerd wordt naar Frankrijk, Duitsland en Japan. De omzet van 380 miljoen Euro in 2012 ligt er dan ook niet om.

De gebouwen liggen zo'n 1,5 km buiten het dorp, richting Gileppe op een plaats, waar vroeger ook een grote textielfabriek gestaan heeft.

de Vesder

Net buiten het dorp kunnen we Vesder oversteken.

De Vesder is onuitwisbaar aanwezig in de morfologie van deze streek. Nu eens wordt ze bedwongen tussen nauwe, steile en donker beboste rotswanden, dan weer kan ze lui vloeien in een breed uitwaaierende vallei langsheen groene weilanden. Maar vaak wordt ze in het gareel gehouden door een dichte bebouwing, tussen grauwe wanden van fabrieken, een litteken in een verschaald stadslandschap. De vallei van de Vesder geeft ons dan ook een dubbel gevoel, omdat groene en bijna ongerepte oevers afwisselen met een bijna claustrofobische urbanisatie.

De bronnen van de Vesder zijn te situeren in de buurt van Monschau, in de Fagnes de Steinley, op zo'n 605 meter hoogte. Pas na 72,5 km en op nog slechts een hoogte van 70 meter vloeien haar wateren samen met Ourthe in Chênée tegen Luik. Omwille van dit sterke verval – de helling is gemiddeld 0,73%- wordt de Vesder als "bergrivier" geklasseerd.

De Vesder stroomt door een kalkrijk gesteente en talrijk zijn dan ook de karstverschijnselen, waar de kalk in het zure water opgelost wordt. Op sommige plaatsen verdwijnt de rivier spectaculair in "chantoirs" of "angola's" zoals ze in de streek worden genoemd. Deze ondergrond is een speelterrein voor speleologen.

Maar vooral ook bevindt zich onder de bodem een enorme drinkwaterreservoir.

Op sommige plaatsen borrelt het water zelfs op uit diepe lagen en is het "warm" en ijzerhoudend zoals te Chaudfontaine.

Vanaf 1809 is er een periode van hevige overstromingen te wijten aan een combinatie van stevige regenval en een sterke ontginning van de bossen op haar oevers. De wateren stuwen hoog op waar de loop van de rivier door bebouwing, molens en fabrieken gehinderd wordt. Na de aanleg van het stuwmeer van de Gileppe in 1878 en vooral dat van de Vesder in 1935, kan het debiet in toom gehouden worden.

Gedurende meer dan 150 jaar zal de rivier gedegradeerd worden tot een open riool, één van de sterkst vervuilde gebieden in België en zelfs van Europa. De industrie kan ongestraft haar afvalstoffen lozen. Zelfs na het industriële tijdperk houden het huishoudelijk afvalwater van de dichte agglomeratie; de bemesting door de landbouw en enkele fabrieken de stinkende zweer open. Kenmerkend is hoe de huizen in de agglomeraties de rug naar de rivier gekeerd hebben, afkerig van de goorheid en de stank.

Er zijn 55 jaar en 4 commissies nodig om in 1955 het eerste zuiveringsstation in de buurt van Goffontaine te bouwen. Het duurt 10 jaar van 1961 tot 1971 om het afvalwater van de riolen in een collector langs de oever samen te brengen. We moeten wachten tot 2001 voor het eerste waterzuiveringsstation in Wegnez in werking treedt.

Maar er wordt gewerkt om het bewustzijn voor een zuiver milieu te promoten en dat blijkt de laatste jaren haar vruchten af te werpen. Sinds het laatste decennium wordt door de organisatie Contrat de Rivière du sous-bassin hydrographi-

que de la Vesdre (C.R.V.) in het Francofone deel van de Vesdervallei erg goed werk geleverd om dorpen, gemeenten en vrijwilligers te activeren en tal van projecten op te zetten om de ecologische waarde en de biodiversiteit te bewaken en te verbeteren.

Lange tijd wordt de Vesder niet echt toeristisch aantrekkelijk gevonden. Er is wel het thermale oord van Chaudfontaine en op een bepaald moment wordt de afdamming van de Gileppe een uitgelezen doel voor een uitstapje. Maar de vallei van de Vesder laat men links liggen voor de Ourthe. Of het rijkere volk neemt in Pepinster de trein voor het meer mondaine Spa en de vallei van de Hoegne.

Lange tijd was de Vesder een transportmiddel en werden van de bovenstroom vrachten aangevoerd naar Fraipont, waar ze op platbodems geladen werden om vervoerd te worden richting Luik. De boten waren slechts 1,5 meter breed en konden stroomopwaarts een vracht van 1.000 kilo vervoeren en tot 2.500 kilo met stroom mee. In de bovenloop, waar de rivier niet door schepen kon bevaren worden, vlotten boomstammen, gekapt in het Hertogenwoud, naar de werkplaatsen aan de oevers.

Moeilijker was het om langsheen de rivier een volwaardige weg aan te leggen. Reeds op de kaart van Ferraris uit het einde van 18de eeuw zien we dat een weg parallel de stroom volgt, nu eens dichterbij, dan weer eens haaks wegspringend en soms klimmend tot op het plateau. Bruggen zijn er zeldzaam. Op veel plaatsen kan men de rivier via een wad oversteken. En in de benedenloop waren er ook wel veermannen. Het veer werd verpacht en er golden zeer strikte regels voor de vracht en de kostprijzen. Tot 27 man kon zo'n veerboot meenemen. In onze tijd is de N61 een drukke weg en razen of sluipen auto's in ademnood dicht langsheen woonkernen. Aan diens oevers lijken warenhuizen, tuincentra en parkings als modern wrakhout van de hedendaagse maatschappij aangespoeld te zijn tussen de rijtjeshuizen en de lamgeslagen fabrieken. Waar de vallei zich opent en toch een blik laat gunnen op haar schoonheid, zien we niet zelden tussen de bomen of op de heuvelkammen de 19de eeuwse kastelen en landhuizen van de kapitalistische elite. Bekend is het Chateau de Mazures in Courcelles.

Er werd weinig geïnvesteerd in de weg, maar des te meer in het spoor. Lobbywerk van vooral de Vervierse industriëlen zorgde ervoor dat in de helft van de 19de eeuw "Lijn 37" werd aangelegd. Grondstoffen voor de fabrieken konden aangevoerd worden vanuit de haven van Antwerpen aan te voeren en eindproducten werden over gans de wereld verhandeld.

De kracht van de rivier was reeds vroeg een aantrekkingspool om de machines aan te drijven. Tussen de 15de en de 19de eeuw werden langsheen haar oevers fabrieken gebouwd van in de Luikse agglomeratie tot in Eupen. Haar water leverde niet alleen de nodige energie om de smederijen en later de volmolens aan te drijven, maar zoals bekend was haar kwaliteit essentieel voor het wassen van de wol.

Maar die kracht moest verdeeld worden, zodat de fabrieken op enige afstand van mekaar dienen gebouwd te worden. Wanneer stoom en elektriciteit de ondernemers van de afhankelijkheid van de grillige kracht van het water bevrijden, is het vooral de aansluiting op de spoorweg die meer fabrieken naar de vallei

haalt. En in hun kielzog volgen de arbeiders, weggezogen uit de omringende dorpen van het plateau. In die periode ontstaan er rond de stations nieuwe agglomeraties zoals Pepinster, dat voor de aanleg van de spoorweg onooglijk klein was. Buiten deze vlekken van industriële activiteit wordt de rivier aan haar lot overgelaten. Ze volgt wild haar eigen loop met talrijke meanders waar in de luwe zijde de vruchtbare bodem zich heeft opgehoopt en vooral weilanden te zien zijn. In haar bovenloop voorbij Verviers naar Eupen toe zijn de weilanden omgeven door de typische hagen.

In de benedenloop naar Luik toe zal de industrie zich concentreren rond metaalverwerkende nijverheid, waaronder de kanonnenfabriek van Damas, en worden er steengroeven en kalkovens uitgebaat. Later zien we ook de motorenfabriek van Imperia verschijnen.

Maar de industrie is er vandaag nagenoeg weg en heeft zich verplaatst naar nieuwe routes. Nu vormen de E25 en E42 de zuurstofrijke aders van de economie en tracht de Waalse nijverheid het hart van het ondernemerschap te reanimeren in de "industriële zonings".

Maar toch. De trein blijft interessant om de vallei in een snelle rit te verkennen en in een halfuur iets te voelen van de sensaties van haar verleden. Op zich is de spoorweg met zijn talrijke kunstwerken van bruggen, overwegen en tunnels een schitterende getuige van de vaardigheid van onze 19de eeuwse ingenieurs.

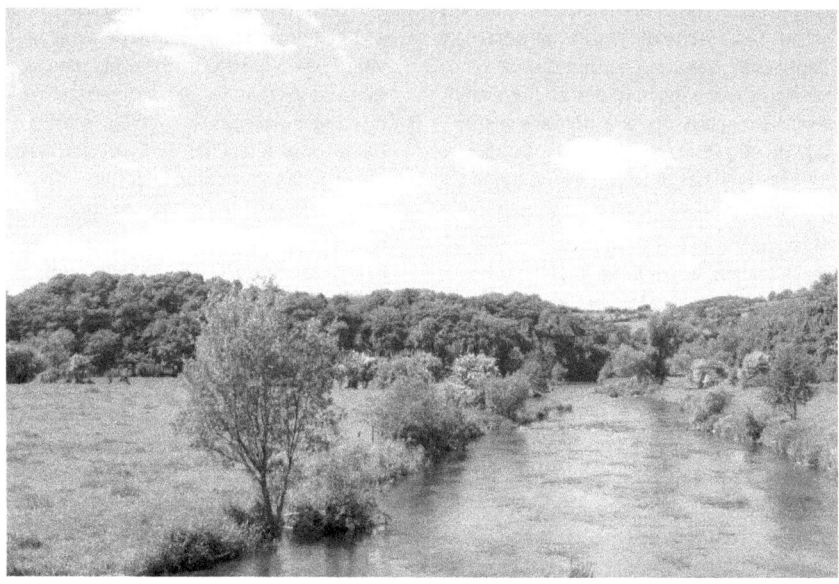

Intermezzo: De onzichtbare taalgrens

Verrassend is dat voor de regio Limbourg – een stadje dat officieel Franstalig is - in de Duitstalige en Nederlandstalige Wikipedia de zgn. "ripuarische" benamingen consequent gebruikt worden: *Daelheim* voor Dolhain, *Bilstein* voor Bilstain, *Gulcke* voor Goé en tenslotte *Heverberg* voor Hèvremont. Ook op de topografische kaarten vinden we vlakbij Limbourg benamingen zoals Roodenberg en Lammerschot die duidelijk een „Dietse" ondertoon hebben.

De Duitse taalverwantschap ligt in deze uithoek van België zeer complex. Eigenlijk is er een graduele overgang tussen het Limburgse dialect met uiteraard Zuid-Limburg en Voeren aan de ene kant en het ripuarische dialect in het oosten. "Ripuarisch" verwijst naar het dialect van het Rijnland waarvan Keulen de kern van vormt. De naam "ripuarisch" is afkomstig van de "Ripuari", een Germaanse stam die zich hier ten tijde van de Romeinen gevestigd had.

Maar om de nuanceringen nog moeilijker te maken, wordt in de streek net boven Limbourg het "Platdiets" gesproken.

Dit Platdiets is eigenaardig genoeg zelfs in 1992 als een eigen *Waalse* streektaal erkend, het zgn. *Plattdütch*. Hierdoor komt ze binnen Europa niet in aanmerking om als een eigen taalgemeenschap te worden erkend! Maar laten we wel wezen, de Waalse overheid subsidieert even goed de culturele activiteiten die in het Platdiets opgevoerd worden. De bewoners van deze regio hebben zich lange tijd cultureel hardnekkig verzet om zich bij het Waals, Vlaams of Duits te laten classificeren. Frappant is dat bij de vastlegging van de taalgrens in 1962-63 deze streek, in tegenstelling tot Voeren, niet kon kiezen of het al dan niet aan zou sluiten bij het Nederlands dan wel bij het Duits. Bijgevolg werd de streek aan de Franstalige gemeenschap toebedeeld.

Enkele folkloristische theatergroepen, zoals de Liebhaber Bühn te Gemmenich, trachten de lokale taal levend te houden. Maar stilaan wordt de scheiding scherper en is er verfransing of een verduitsing aan de gang. Historisch is de sterke achteruitgang van dit dialect vooral te wijten aan de politiek van verfransing, die sinds 1830 door de jonge Belgische staat gevoerd werd. De Duitse gruweldaden tijdens de WOI en de gedwongen germanisering en repressie in WOII maakten dat de Franse taal het symbool werd van de weerstand tegen de bezetter.

Deze gemeenten zijn geen taalfaciliteitengemeenten, maar er is een achterpoortje in de taalwetgeving die zegt dat hier wel faciliteiten *kunnen* komen. Men spreekt van "slapende" faciliteiten waarbij alles in het werk gesteld werd om ze nooit hoeven wakker te maken. Officieel zijn deze faciliteiten dus nooit ingesteld, maar enkele jaren geleden besloten de drie gemeenten om onofficieel (vrijwillig) Duitse taalfaciliteiten te verlenen aan de vele immigranten uit de Duitstalige Gemeenschap en de regio van Aken.

DOLHAIN,
een genster uit de industriële verlichting

In "Limbourg, une nature intacte, un patrimoine exceptionnel" geeft historica Valerie Dejardin Dolhain het epitheton "la conviviale". Wanneer je door het stadje wandelt, is het moeilijk om deze "gezelligheid" te vatten. Dolhain mist de intieme sfeer van de bovenstad. De nerveuze drukte langs de place d'Andrimont scheurt het centrum in stukken. Nergens zie je een kerktoren die je het gevoel geeft dat er ergens plek met geborgenheid moet zijn.

Dolhain zou een metafoor kunnen zijn voor één van die goudzoekerstadjes in het Wilde Westen. Je verwacht op elk moment het gekriep van een windmolentje of het geklepper van de saloondeuren. En dat is niet toevallig, want 100 jaar terug was Dolhain een modern, vooruitstrevend industrieel buurtschap. De textielfabrieken waren uit het nauwe keurslijf van de Vesdervallei in Verviers ontsnapt en hadden zich hier stevig verankerd. Zelfs de schoorsteen van een hoogoven wedijverde om boven het enorme spoorwegviaduct uit te tornen. Maar vandaag is die welvaart verdwenen. De fabrieken zijn afgebroken. De bedrijvigheid aan het station is gereduceerd tot een verlaten braakland.

Als er gezelligheid moet gezocht worden, dan zit die zeker verborgen achter de verschraalde 18de eeuwe gevels, in de huiskamers van de eenvormige sociale wijk of in de geel verlichte gelagzaal van de enkele cafées die de stad rijk is. Maar waarschijnlijk is ons oordeel te streng.

een beetje geschiedenis

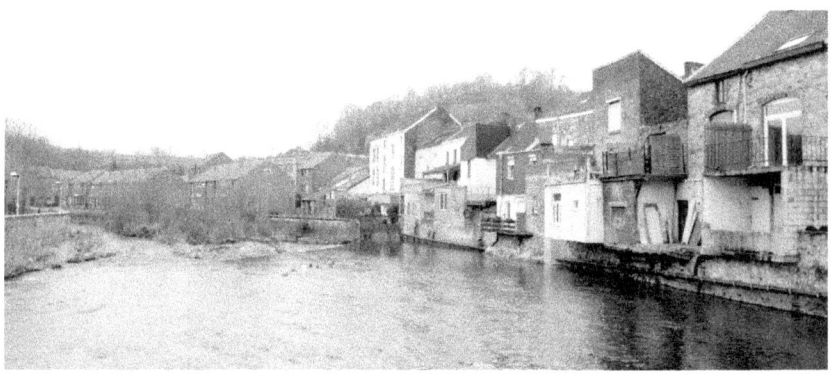

In het ancien regime behoort Dolhain tot de gerechtelijke ban van Baelen. Hoewel het aan de voet van de vesting ligt en de vesting maar een boogscheut ver was, heeft het lange tijd zijn eigen ontwikkeling gekend.

Het vreemde is dat Dohain zelf niet zomaar één geheel was. Je had Dolhain-Limbourg, een net van de straten en stegen dat binnen de grote kromming van de Vesder lag en via Pont d'Hercule verbonden was met de overzijde, dat Dolhain-Baelen werd genoemd. Dolhain-Limbourg vinden we ook terug als "Limbourg la Bourgoisie" omdat dit stadsdeel drukke contacten had met de bovenstad. De inwoners genoten lange tijd bijzondere privileges zoals lagere belastingen, minder militaire verplichtingen en een zachte arm der wet.

Hoewel reeds in de middeleeuwen de wolbewerking gekend was, zien we dat de hoogtijdagen van Dolhains industrialisatie in de 18de en de 19de eeuw te situeren zijn. Tal van gevels dateren uit deze periode. Vooral het vollen en verven van de stoffen was een belangrijke bezigheid.

De volder zorgde ervoor dat de wollen stof "vervilt" werd. Door deze bewerking worden de wolvezels dichter ineen gewerkt, waardoor een stevige, waterdichte stof ontstaat die minder gemakkelijk krimpt. Om dit effect te bereiken werd het laken in een grote bak met heet water, zeep, urine en een vettige klei gedompeld om het vuil uit de vezels te verwijderen. Door het weefsel vervolgens flink aan te stampen zullen de weerhaakjes die aan we wolvezels zitten aan mekaar klitten. Dit is het vervilten. Door deze behandeling zal de stof ook krimpen. In het begin was dit vervilten letterlijk zwaar, vuil en stinkend "voetenwerk". Later –vanaf de 17 de eeuw- werden hamers ontwikkeld die aangedreven wer-

den door waterkracht in de zgn. volmolens en die de stoffen in grote bakken met hun onophoudelijk geklop bewerkten. De zware slag van deze hamers moet dan in de vallei constant op de achtergrond vertrouwd in de oren geklonken hebben.

In het puntje van de Vesderkromming en aan overzijde waar zich nu de Place L. d'Andrimont bevindt, waren talrijke lakenramen geplaatst om de geweven stoffen, die meerdere meters lang waren, te drogen.

Het is langs de kant van Dolhain-Baelen dat in de 19[de] eeuw tal van fabrieken werden opgetrokken en nieuwe wegen werden aangelegd.

Op de huidige "Marché" werd tot in de 18[de] eeuw tweemaal per jaar een gerenommeerde markt van kaardenbollen ("chardons") gehouden. De kaardenbol werd in de Herfse dorpen op grote schaal gekweekt. Deze plant was van enorm belang voor de textielindustrie. De bloemhoofdjes van de kaardenbol werden gebruikt voor het –hoe zou het ook anders kunnen klinken?- het kaarden van de wol. De kaardenbol heeft immers tientallen, fijne, harde uitsteeksels. Meerdere bollen werden bij mekaar geplaatst en gebruikt als een soort kam. Dit kon op verschillende momenten van de wolverwerking gebeuren. Voor het spinnen werd de wol door het kaarden van onzuiverheden gereinigd en werden de vezels ontward en mooi in de lengterichting "gekamd". Kaarden gebeurde ook na het vollen van de wol om het laken te "ruwen" en het een donzig uitzicht te geven. Om dit klaar te krijgen, werden een aantal van deze kaardebollen in een driehoekige houten houder bevestigd en

werd het laken hiermee met de hand bewerkt. Later zijn er machines ontwikkeld waarbij de bloemhoofdjes aan stalen pennen op ronddraaiende cilinders werden geregen. Nog tot in de 19[de] eeuw bleven de kaardenbollen op die manier in zwang tot ze stilaan vervangen werden door een soort van borstels met korte ijzeren haren.

De teelt van de kaardenbol verdween in deze regio in de 19[de] eeuw omdat de boeren niet konden wedijveren met de goedkopere producten uit de Franse Vaucluse. Het enige wat je van deze ooit zo belangrijke bedrijvigheid terugvindt, zijn de resten van gebouwen waarin de kaardenbollen gedroogd werden om te verharden.

andeling door Dolhain

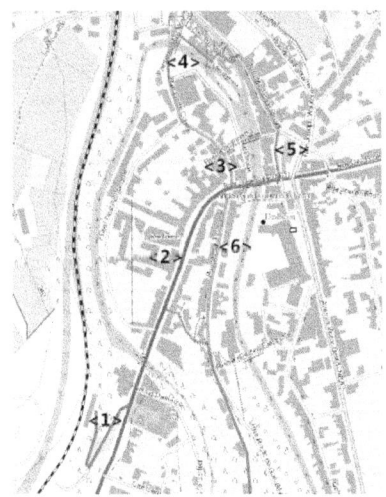

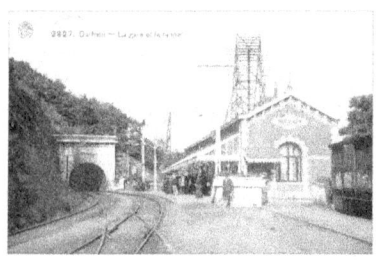

Wanneer je uit de trein stapt in het station Dolhain-Gileppe, laat de troosteloze aanblik van een verlaten en bijna braakliggende omgeving helemaal niet vermoeden dat dit ooit een levendige plek was voor de honderden toeristen, die in de eerste helft van 20ste eeuw hier aankwamen om zo spoedig mogelijk per koets, met tram of te voet verder te trekken naar stuwdam van de Gileppe <1>.Sommigen bleven reeds hangen in het Casino de la Gileppe (1889) aan de overkant van de straat. Anderen overnachtten in Hôtel d'Allemagne waar je in 1900 voor 5 francs van een vol-pension kon genieten. Eten kon je voor 2,5 francs. Maar dan had je wel een feestmaal:

> Consommé printanier
> ou
> Purée Saint-Germain
> Croustate à la reine
> ou sardine à l'huile
> Saumon du Rhin sauve Vincent
> Contre-filet piqué sauce bordelaise
> Pommes Château
> Civet de lièvre à la bourguignonne
> Haricots verts à l'Anglaise
> Pularde de Bruxelles rôtie
> Salade laitue
> Glace à la vanille
> Fruits et dessert.

Om 4 uur in de namiddag kon je genieten van een concert in de tuin of een dans in de balzaal.

Ondanks de naam werd het hotel in de late augustusdagen van 1914 niet gespaard door de Teutoonse woede en werd het in brand gestoken.

Reeds 44 jaar eerder was er een minder pompeus hotel gebouwd nadat in 1843 de Lijn 37 tussen Luik en Welkeraedt ingehuldigd werd. Het station dateert nog steeds van toen en is helemaal niet zo charmant als wij het ons uit die periode zouden voorstellen.

Even had het er in 2014 naar uitgezien dat de halte zou opgeheven worden, maar fel protest en een petitie konden het tij keren. Maar voor hoelang nog?

Eigenlijk ligt het station op het grondgebied van Bilstain, maar om de begrijpelijke verwarring van een spoorweg ingenieur werd het station naar Dolhain vernoemd.

Aan de overkant van de straat was de toegangspoort tot het kasteel d'Andrimont gelegen op de uitstekende rots van Limbourg. Ernaast was er de conciergewoning. Een prachtige hiervoor speciaal aangelegde weg liep slingerend naar boven over een ijzeren brug over de Vesder. In de bochten had de voorzichtige eigenaar grote spiegels geplaatst, zodat de chauffeur de risico's van een tegenligger in de felle bochten kon inschatten. Nochtans moest de eigenaar zich niet haasten wanneer hij voor een zitting in de senaat naar Brussel reisde. De stationschef zou het niet gewaagd hebben om zonder het hoge gezelschap verder te rijden.

Van dit alles merken we niets meer. De buurt is in de jaren 50 van vorige eeuw dichtgebouwd. De getuigen uit het verleden werden tijdens de "saneringswoede" in de jaren '70 afgebroken. Maar als je de moed hebt om de wijk in te trekken, zal je nog de 4 blokken met elk 4 sociaal ogende woningen zien die na

1918 opgetrokken werden door Georges Carlier. Deze was de eigenaar van het kasteel d'Andrimont toen het door de Duitsers in de as werd gelegd. Zijn vrouw was reeds in 1905 gestorven en niets hield hem vast aan de streek. Ruimhartig besteedde hij dan ook de geïnde herstelbetalingen uit Duitsland aan woningen voor 16 gezinnen.

Voor het station gaan we de helling af en stappen links langsheen "la route royale" in de richting van het centrum van Dolhain.

De naam "route royale" verwijst naar het feit dat Leopold II hier op 28 juli 1878 exact op tijd om 9u40 uit te trein stapte, op weg naar de inhuldiging van de stuwdam: "l'exactitude n'est-elle pas la politesse des rois?" Dit was enkele jaren nadat het station 7 jaar lang was gebruikt om zand uit de Kempen en kalk uit het Doornikse aan te voeren om het beton van de dam te maken.

"La route royale" mag je helemaal niet verwarren met de "le chemin royal", een eeuwenoude heirbaan langswaar de hertogen vanuit Luxemburg de stad Limbourg binnen trokken. Die ooit zo trotse weg loopt doorheen de porte d'Ardenne en buigt vandaag af in een klein baantje naar Verviers. De huidige route langs de Vesder is al bij al recent uit de Hollandse periode van de 19[de] eeuw. De baan sloot aan op de weg van Chaudfontaine naar Luik die pas in 1779 werd aangelegd. Het is verwonderlijk te beseffen hoe het zwaartepunt van communicatie en handel, dat tot dan toe in Limbourg lag, door deze nieuwe weg en door het spoor verlegd werd naar een eerder minder prestigieuze wijk aan de voet van de stad.

Aan de kerk **<2>** staat een beeld van de heilige maagd. Op zich niets bijzonders maar dit wordt anders als je weet dat dit beeld gezorgd heeft voor flinke commotie in de gemeente. Het beeld dat oorspronkelijk hier bedoeld was, heeft gedurende bijna 40 jaar aan het station Dolhain-Gileppe gestaan, eigenlijk op het grondgebied van de toenmalige gemeente van Bilstain. Nochtans was het beeld in 1946 als uiting van dankbaarheid van de plaatselijke bevolking opgericht om de behouden thuiskeer van krijgsgevangenen en weggevoerden. Maar de gemeenteraad was socialistisch en blijkbaar te kleinzielig anti-klerikaal om dit volks gebaar te begrijpen en het in het stadscentrum toe te laten. Het is een werk van de in de streek bekende beeldhouwer Joseph Gérard, een naam die we ook reeds gehoord hebben als maker van het Mariabeeld in Limbourg.

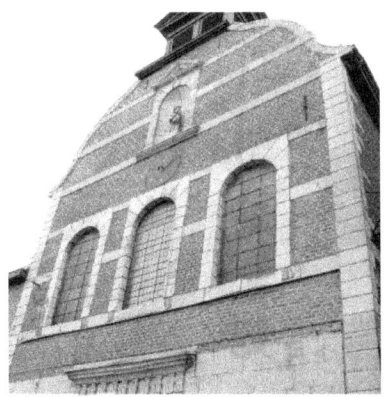

De kerk is toegewijd aan Notre-Dame-de-la-Visitation en maakte deel uit van het vroegere convent van de Recollectinen.

Deze orde ontvlucht in 1703 na een brand het klooster uit de bovenstad en

bouwt hier in 1705 een nieuw onderkomen. Het klooster werd in de jaren '60 van de vorige eeuw afgebroken om plaats te maken voor het atheneum.

De gevel dateert uit 1735 en oogt sober, wat je wel van een dergelijke orde kon verwachten. Alleen de kleine klokketoren met een driehoekig fronton werd als klassistisch accent in 1848 aangebracht.

De kerk werd vanaf 1840 verschillende malen vergroot als logisch gevolg van een toenemende bevolking, de verkregen status van parochiekerk en de betrekkelijke rijkdom van de congregatie. Ook hier vinden we de hand terug van de Charles Thirion, stadsarschitect van Verviers.

Hoewel het interieur grotendeels oorspronkelijk is, blijven we maar even staan bij het graf van "mère Jeanne", stichtster van de congregatie in Limbourg. Jeanne Baptiste Neerinck was in 1619 overste van de grijze zusters Recolletinnen in Gent. Deze orde bewoog zich tussen de mensen om zieken te verzorgen en armen te helpen. Wanneer Jeanne tracht om de orde tot een strikte slotregel te hervormen, mislukt dat en zal ze zich in 1623 met enkele van haar getrouwen op vraag van Françoise de Gavre, weduwe van markies Malespinne, in een besloten huis in Limbourg vestigen. Het grijze kleed wordt omgeruild voor een bruine pij. Op 3 jaar breidt de orde uit tot meer dan 30 religieuzen. Van dan af trekt Jeanne door de Spaanse Nederlanden en sticht talrijke nieuwe kloosters. Op 61-jarige leeftijd keert ze terug naar Limbourg en zal daar 11 jaar later sterven.

Het klooster in Limbourg lijdt onder de talrijke belegeringen en wanneer in 1703 de gebouwen volledig afbranden, worden de zusters door de leiding van de congregatie verplicht zich in Dolhain te vestigen.

We lopen voorbij het kursaal van Dolhain, waarvan de grootheid wel iets zegt over de spektakelzucht van deze buurtschap.

Recent werd het glasraam uit 1955 boven de ingang met de duidelijke boodschap "Bal. Cinema. Concert" voor 6.000€ vernieuwd. Maar dat is slechts het begin van een project om de grote zaal in zijn oorspronkelijke staat te restaureren. Kostprijs: 600.000€.

Een beetje verder slaan we links de Rue Wilson in.

Op de nummers 30-36 zien we één van de laatste getuigenissen van de vroege industriële periode van de stad <3>. In

1834 werd hier de lakenfabriek van Mathieu Thimus gebouwd. Thimus was trouwens niet alleen lakenfabrikant, maar bezat ook sinds 1826 een concessie in de zinkmijn van Membach, slechts enkele kilometers buiten Limbourg.

Wat verder staan langs de quai du Pireux nog authentieke kleine bakstenen arbeidershuisjes.

We lopen rechtdoor via de rue Emile Colette, genoemd naar de poeet die op 16 jarige leeftijd overleed. We steken via een voetgangersbruggetje de Vesder over om in de rue Moulin-en-Ruyff te belanden.

Reeds in de Middeleeuwen was hier één van de graanmolens van Dolhain gevestigd. Maar in 1809 wordt deze omgevormd tot een volmolen. In de volgende 50 jaar worden hier voorzieningen voor alle mogelijke bewerkingen van de wol gebouwd: spinnerij, weverij, ververij, wasserij, .. Zelfs een "gazomètre" werd er gebouwd, een groot reservoir voor stadsgas waarvan het "deksel" moest zorgen voor een constante druk, noodzakelijk voor het transport van het gas doorheen de stadsleidingen.

We zien hier een interessant voorbeeld van stadsrenovatie waar een oud industrieel complex, dat na 150 jaar industriële activiteit als een kanker in de stad lag, omgebouwd wordt tot een leefbare omgeving. Ontwerper van deze buurt is de in Wallonië en Brussel gekende en ver dienstelijke architect Fettweis **<4>**.

We lopen op onze stappen terug, steken opnieuw de Vesder over en lopen langs de oever "sur les Pireux" waar ooit de lakenramen stonden. Een beetje verder zien we opnieuw een voetgangersbruggetje dat we oversteken om op de Place Leon d'Andrimont uit te komen **<5>**.

Vandaag weinig charmant zal deze plek tegen 2017 en 1 miljoen Euro verder, aantrekkelijker en gezelliger gemaakt worden.

Leon d'Andrimont kwam uit een kapitalisch nest. Zijn vader, Joseph-Julien, was medestichter van de "Charbonnages du Hasard" en voorzitter van de "Union des Charbonnages, Mines et Usines métallurgiques de Liège".

De oorspronkelijke naam Dandrimont werd bij KB omgevormd met het naar adel neigende "de".

Naast zijn inzet in de industriële en financiële wereld –hij was ook bankier- had Leon erg veel belangstelling voor de sociale instellingen en het lot van de arbeiders. Hij publiceerde niet alleen sociaal onderzoek, maar was actief stichter van scholen, mutualiteiten en coöperatieven. Hij was mede-uitgever van het weekblad "Le Travailleur" te Luik. Tot het einde van zijn leven in 1905 was hij een progressief liberaal senator.

Zijn broer Julien was een populaire burgemeester van Luik, eerder omdat hij zijn eigen middelen gebruikte voor verfraaiing van de stad dan om zijn sociaal beleid: hij heeft de harde onderdrukking van de arbeiderrevoltes in 1886 op zijn disconto staan.

Julien was een voorvechter van de Waalse taal. Hij steunde de *Société liégeoise de littérature wallonne*. Als fervent tegenstander van de taalwetten "Coremans" die het Nederlands wilden beschermen, behoorde hij tot de parlementsleden die in de Senaat in het Waals het woord namen. Hij sloot zich aan bij het *Congrès wallon* van 1890

De Waalse dichter Edouard Remouchamps droeg een van zijn werken aan hem op met de woorden:

> À Monsieur d'Andrimont / (...)
> Qui a pris noss disfinse
> Li disfinse dès Wallon...

Bij zijn begrafenis zongen de Luikenaars een lied van Sylvain Hertog: *Adieu au Père des Wallons!*

Niet toevallig staat dan ook in het midden van het plein een gedenkteken voor de slachtoffers van WOI met als symbool de Waalse haan (Charles Vivroux - 1920). Dit is des te opmerkelijker omdat in deze periode van naoorlogs nationalistisch sentiment vooral de Belgische leeuw als sculpturaal symbool gebruikt werd.

Hier wordt het Waalse gevoel nog eens geëxalteerd door de haan boven een Duitse helm te plaatsen.

Niet te verwonderen dat het monument in WOII door de Duitsers werd neergehaald.

We steken de pont d'Hercule, over en stappen rechts de rue Oscar Thimus in.

Op deze weg naar de vestingstad staan enkele interessante, oude gebouwen **<6>**. Op nummer 34 zien we een imposant burgershuis uit 1769 met een prachtig smeedijzeren balkon uit hetzelfde jaar in de krullerige Lodewijk XV-stijl. Oorspronkelijk eigendom van de burgemeester de Lichtenberg, werd het op het einde van de 18de eeuw omgebouwd als "hôtel des Pays-Bas".

Een beetje verder zien we links de oude kapel die reeds in 1540 vernoemd wordt. In het verlengde van de kapel werd onder hetzelfde dak eerst een hospitaal en later -voor de lange periode van 1637-1820- een school gevestigd. En dit te midden van de graven van het kerkhof.

Het "hôtel des Puces" was op nummer 80 gevestigd. De naam van "vlooienhotel" is niet toevallig omdat vagebonden en schooiers hier een onderdak voor de nacht konden vinden. In een rij sliepen zij zittend op een bank, tegengehouden door een lang, dik touw op borsthoogte. Eén ruk aan het einde van het touw was voldoende om het los te maken en de bende sukkelaars, die over de grond tuimelden, wakker te maken.

Even verder kunnen linksaf de trapjes afdalen naar de oude molen van Dolhain die op tal van gravures getekend staat. Hij dateert dan ook reeds van 1338. In 1765 wordt het gebouw omgevormd tot fabriek voor maken van "les forces". Dit zijn grote scharen die gebruikt werden om het laken te scheren. Later zal het gebouw nog een volmolen en een schorsmolen herbergen.

Bronnen

BAEDEKER, *Belgique et Hollande*, Leipzig, 1881, pp.71-72

BUCHET, A., *Limbourg. Notices historiques et archéologiques à l'usage des visiteurs*. Guide édité par le Syndicat d'Initiative et de Tourisme de Limbourg et Environs. 3ième Edition, Olne, 1977, 44p.

BUCHETn A., Limbourg au temps des guerres de Louis XIV, d'après le manuscript De Sonkeux. Edition du Syndicat d'Initiative et de Tourisme de Limbourg et Environs., Olne, 1971, 50p.

COULMONT, S., *Itinéraire de l'eau et de la laine au Pays de Vesdre.Hommes et paysages*. 2002, Société Royale Belge de Géographie, p.26-27.

D'ARDENNE, J., *Guide du Touriste en Ardenne*. Brussel, Editeur Vve J. Rozez, 1887, pp. 389 - 391.

DE HESSELE, J., *Limbourg, patrimoine execptionnel de Wallonie*. Institut du Patrimoine wallon (IPW), Namur, 2008, 56p.

DEJARDIN, V., *Limbourg, une nature intacte, un patrimoine exceptionnel*. Institut du Patrimoine wallon (IPW), Namur, 2012, 60p.

DE JONGHE, S. e.a., *Fontaines et pompes de nos villes*. In de reeks "Heritages de Wallonie", uitgegeven door het Ministere de la Region Wallonne, 1990, p. 59, 61, 65, 92.

DEVOS, L., Burchten en Forten en andere versterkingen in Vlaanderen. Davidsfonds, Leuven, 2002, pp. 101 – 114 (over de vestingbouw in de Nieuwe Tijd 1453 – 1789)

DOUCHET, F. (red.), *Pays de Vesdre*. Terroir'en poche.,2001, SA Europe Nord Médias, p.25-27.

JACQMIN, L., *La Vallée de la Vesdre autrefois*. 2013, Noir Dessin Production. p.168-188

KUPPER, J.-L., *Les grands-pres de Limbourg-Bilstain*. Du Moyen-age à nos jours. Royal Syndicat d'Initiative de Limbourg a.s.b.l., Limbourg, 2005, 43p.

LEMAIRE G. e.a., *Verviers à la porte des Fagnes*. 2011, Les guides Télétourisme. p.158-152

Le patrimoine monumental de la Belgique. Wallonie. Kiège, arrondissement Verviers H-L, 12^2, Liège, 1984, p. 597-730.

Kaarten

De plannen van Limbourg en Dolhain zijn gebaseerd op OpenStreetMap (www.openstreetmap.org).

Inhoud

LIMBOURG, een ingeslapen vesting	3
De geschiedenis van Limbourg, ..een kiezel in soldatenlaarzen	4
Bolwerk Limbourg, de feiten over de vesting	8
Intermezzo - Belegering door Lodewijk XIV	13
Kuieren over de keien, een wandeling door de vestingstad	14
Intermezzo: De Slag van Woeringen, doek over een zelfstandig hertogdom	26
GOÉ, één van de "clochers tors de l'Europe"	29
Intermezzo: De onzichtbare taalgrens	38
DOLHAIN, een genster uit de industriële verlichting	39
Bronnen	47
Inhoud	48

www.ingramcontent.com/pod-product-compliance
Lightning Source LLC
Chambersburg PA
CBHW070432180526
45158CB00017B/1123